THE COLLECTION OF TEACHERS WORKS COLLEGE OF ARTS AND DESIGN

北京林業大學藝術設計學院
教师作品集 2018

北京林业大学艺术设计学院 / 组织编写

中国林业出版社

前言

值此改革开放40周年暨北京林业大学艺术设计学院成立5周年之际，笔墨言志，丹青传情。本册作品集，汇聚了我院教师多年苦心孤诣、静心思考的作品成果，主题鲜明、题材丰富，既是对改革开放的伟大礼赞，也是对北京林业大学艺术设计学院建院5年来成果的一次集中展示。收录的作品充分展现和书写了艺术设计学院教师团结奋进、凝心聚力的磅礴力量，更体现了北林高校老师们用文化塑魂、以文载道、以文育人，为时代放歌的精神风貌和责任担当。

北京林业大学艺术设计学院教师作为耕耘在教育一线的美育工作者，5年来始终坚持正确办学方向，落实党的教育方针，深刻践行习近平总书记"四有"好老师的标准，发扬爱国为民、崇德尚艺的优良传统。在培养环节中始终坚持立德树人，坚持扎根时代生活，遵循美育特点，以大爱之心育莘莘学子，让北林学子德智体美劳全面发展、全面健康成长。

本册汇集了艺术设计学院的环境设计、工业设计、视觉传达设计、动画与数字媒体艺术、绘画与雕塑等研究方向的优秀作品80余件，作品细节突出却不繁琐、生动却不做作、情感真挚却不沉重，展示的一件件作品不仅饱含了北林教师用手中的画笔和设计思维对美育教育的认真深刻践行，更是对自强不息的国家命运，改革开放40周年带来深刻变革生动而朴实的表达，折射出了40年来中国人民开辟出的伟大成就和精神壮举。

艺术设计学院，明天，更好。

2018年10月16日

丁可 p8—9	公伟 p10—11	关丹旸 p12—13	田原 p14—15	姚璐 p16	周越 p17
孙漪南 p18—19	张晓燕 p20—21	赵雁 p22	陈净莲 p23	程旭锋 p24—25	冯乙 p26—27
韩鹏 p28—29	王渤森 p30—31	张婕 p32—33	张继晓 p34—35	朱立珊 p36—37	石洁 p38
李湘媛 p39	程亚鹏 p40—41	高丽娜 p42—43	高阳 p44—45	胡贤明 p46—47	王瑾 p48—49
白志勇 p50	蔡东娜 p51	付妍 p52	董瑀强 p53	韩静华 p54	罗岱 p55

 靳晶 p56—57
 彭月橙 p58
 秦龙 p59
 上官大堰 p60
 孙瑜 p61
 曾洁 p62—63

 陈子丰 p66—67
 丁密金 p68—69
 范旭东 p70—71
 高喆 p72—73
 郭茜 p74—75
 兰超 p76—77

 李汉平 p78—79
 史钟颖 p80—81
 王磊 p82—83
 萧睿 p84—85
 李昌菊 p86
 尹言 p87

 刘长宜 p88
 房钰栋 p89
 辛贝妮 p90—p91

THE COLLECTION OF TEACHERS' WORKS COLLEGE OF ARTS AND DESIGN

设计类作品 01

丁可

厦门大学美术系景观设计学硕士，中央美术学院建筑学院设计艺术学博士。北京林业大学艺术设计学院环境设计系副教授。多篇文章发表于《美术观察》《天津大学学报》等期刊，主编教材《十五天玩转——手绘自由表现（建筑篇）》；主持并完成多项纵向与设计项目。在中国高等院校设计艺术大赛等比赛中多次获奖。

8 凹 景观建筑设计

CONCAVE

Planning and design of persistent underground organic arcology along with Karez

Challenge

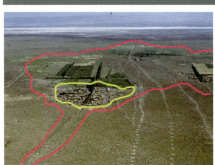

Central Asia area is an arid Asia central section area core zone, which is the geographical feature key position of Asia-Erope Continent, and also be important of world strategy area.That area ecological balance have been accepted the grave disturbance, and ecosystem productivity have been declined steadily, and climate instability have being to bring about a crisis to human existsts.Sustained shortage of water resource, the sand storm frequently break out, the area have not been able to coexist for person and natural harmony alreadySustainable resolve organism's habits and person residence, and make locality returning to Garden of Eden finally..

Way

- Take karez as vein to build the organism's habits village and protect available karez.
- Village will to move to underground, to be adapted to local natural conditions, and to resist the sand storm damage.

Opportunity

Chinese Xinjiang Turpan is known as "fire continent" all along, and the flame mountain traverses among them.This area's turn to be to close the intermountain basin of type, and belongs to the exceeding arid continental climate.The cause that the water yield evaporates in large amount is that the duration of sunshine is too long, climate drying and wind belt. The source of water does not insufficient the earth's surface gravely.In order to resolving local earth's surface lacks for water gravely,Acting according to circumstances, the native have created,and made use of karez to groundwater exploitation.Karez is called Chinese one of three big irrigation works in the ancient times, and also becomes the Turpan Territory humanity history landscape.Karez falls off with 23 strips speed every year, if in the light of more than 1,230 karez of 1950's have fallen to now 360 or so comes to secretly scheme against,So-called continuation get down like this, In 20 hereafter, karez will do not exist in 20 years.

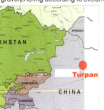

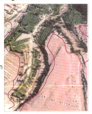

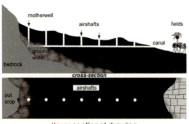

Karez sectional drawing

SCALE 1:200
COUNTRYARD PLAN

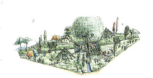

COUNTRYARD BIRDEYE

SCALE 1:200
COUNTRYARD SECTION:B-B

SCALE 1:200
COUNTRYARD SECTION:A-A

WATER TREATMENT SEQUENCE

WASTE WATER TREATMENT & REUSE

WATER TREATMENT SEQUENCE

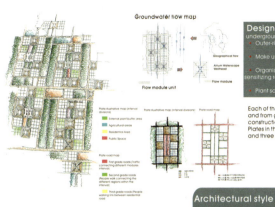

Groundwater flow map

Flow module unit

Plate illustrative map (interval divisions) Plate illustrative map (interval divisions) Plate road map

- External plant buffer area
- Agricultural areas
- Residential Area
- Public Space

Plate road map
- First grade roads (traffic connecting different modules interval)
- Second grade roads (People walk connecting the different regions within the interval)
- Third grade roads (People walking link between residential roads)

Design components
underground organic arcology along with Karez
- Outer-ring plant buffer area for precutting against the sand storm
- Make use of organism's habits water system to arrange water resource for rationally
- Organism's habits protection grade subarea(agricultural region , organism's habits sensitizing region , populated area)
- Plant scatters and collocates

Each of the four construction unit wellhead will be instead of Karez, layout north to south and from groundwater connected. External plate plant protection, agricultural and construction unit plate will be plated follow by external to the internal block distribution. Plates in the 72 m * 72 m grid within the framework of a random collage, combine Free, and three levels of road linking interludes, formation of village planning.

Architectural style
- The entire village assumes *the vertical dimension* , several major part such as center courtyard, landscape planting and protecting vegetation outlying areas etc. are composed of from.
- The inverted pyramid central is an underground two tiers common courtyard , area are 520 square metres about , being that people uses personal influence and communicates with.
- Four angle place of courtyard is now available *Karez* , they are an entire village core part , are that the resident lives with the water source.
- Stratify into three steps lavers, increasing by degrees and extend to the outside from the courtyard to the outside.
- Western part , north part , east pattern are identical basically, *to support resident collocates* , being to give first place to people residence builds.
- Every element structure is basically identical, underground two tiers area is 100 square metres about , the underground a layer and a layer of dwelling house family type is identical , area is 180 square metres about , element one family per tier , the layer-upon-layer fold up one by one.
- Lower levels dwelling house roof is its previous tier dwelling house balcony at the same time , set up 0.9 meter high as vent on the roof . The air-vent uses *glass* to upper cover, afforests at the same time as the balcony.
- The inside of air-vent will install adjusting board, and the resident can adjusts the ventilation and light selecting according to condition autonomously. South side ground layer was acted to the space exercising centre and outdoor the community, such as badminton court. The first layer is to gallery landscape and the shed.
- Closed flight of steps and road , linking four direction, sun through the entire village , and have flight of steps to lead to *2F* courtyard all around also.
- All around the grape trellis link people residence, putting up a good place being that the resident has a rest enjoying the cool down. Peripheral vegetation protected area surrounds the entire village being combined together. *Plant is reformed by taking advantage of sand star*

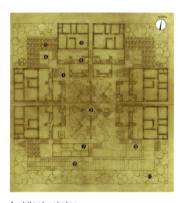

Architectural plan
1. Karez
2. Central courtyard
3. Apartment
4. Intake and virescence on roof
5. Grape trellis
6. Two-double grape trellis
7. Community center
8. Badminton playground
9. Flower trellis

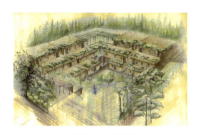

ARCHITECTURAL BIRDEYE

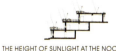

THE HEIGHT OF SUNLIGHT AT THE NOON OF THE SUMMER SOLSTICE IS 71°

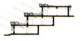

THE HEIGHT OF SUNLIGHT AT THE NOON OF MIDWINTER IS 25°

Ventilation analyse

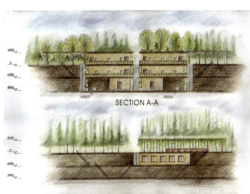

SECTION A-A

SECTION B-B

Design future
The organism's habits village settlement , green dwelling house and organism's habits resource system have beening carried out renovation on karez culture which between the crisscrossing system.Finally, form the organism's habits village, which resisting desertification, making use of rationally ultimately, harmony between man and nature colacobists *founders of Eden*

9

公伟

中央美术学院建筑学院博士。北京林业大学艺术设计学院副教授,环境设计专业教研室主任。主要从事景观与公共空间设计研究。出版《北京四合院六讲》《景观设计基础与原理》等著作;发表多篇论文和作品;主持和完成多项研究课题和设计项目。

10 龙舟博物馆及广场设计1、2
建筑与景观设计

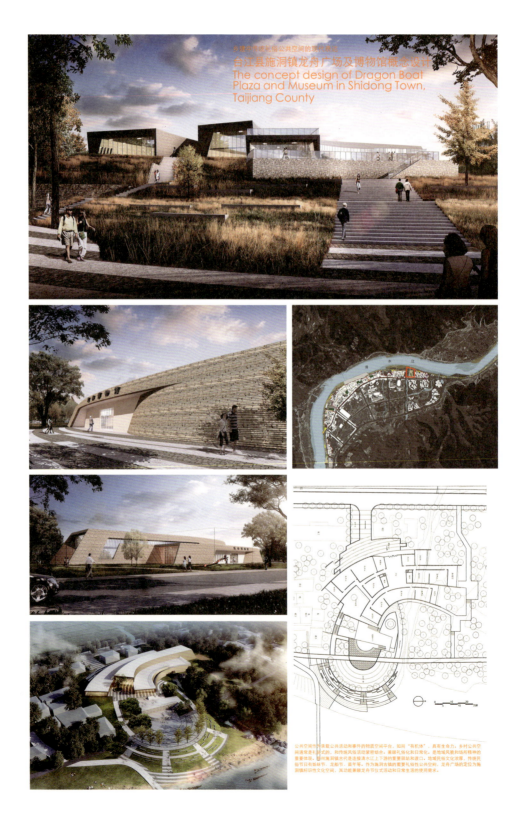

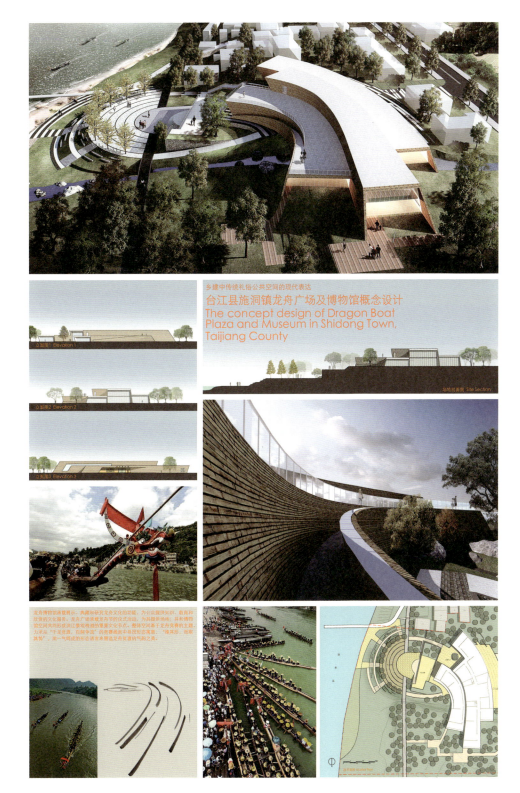

乡建中传统礼俗公共空间的现代表达
台江县施洞镇龙舟广场及博物馆概念设计
The concept design of Dragon Boat Plaza and Museum in Shidong Town, Taijiang County

关丹旸

北京理工大学设计艺术学院硕士。北京林业大学艺术设计学院环境设计系讲师。于《艺术教育》期刊发表论文3篇。

12　景观规划与设计作品
　　景观设计

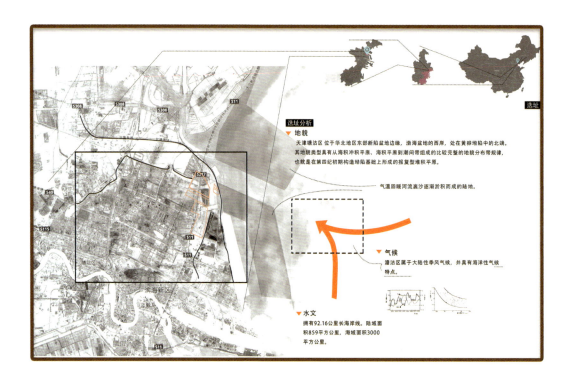

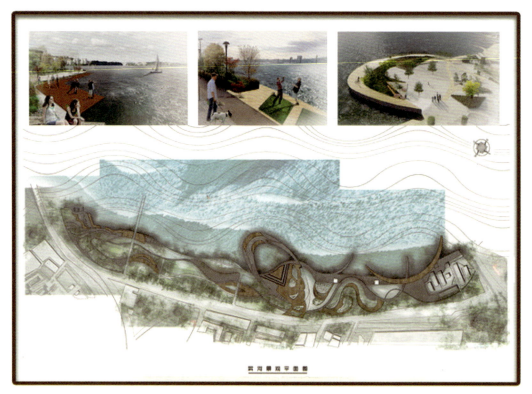

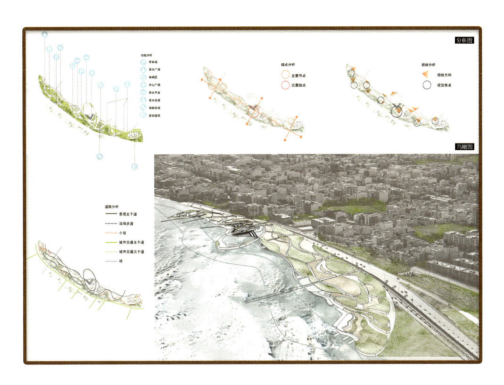

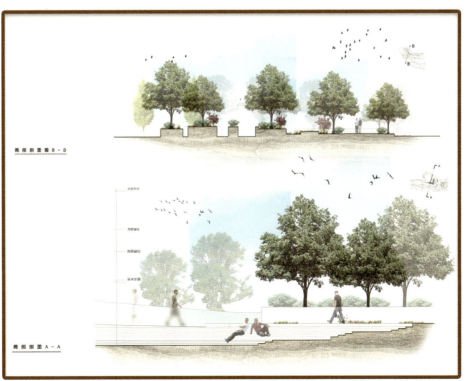

田原

清华大学美术学院环境艺术系学士,伦敦城市大学建筑学院硕士。北京林业大学艺术设计学院环境设计系副教授。中国建筑学会室内设计分会会员,中国室内装饰协会会员,中国高校美术家协会理事。出版书籍10本;发表论文及作品10余篇;主持参加各级课题3项。多次获国内室内设计大奖;2010年中国建筑装饰协会授予杰出中青年室内建筑师称号。

14　五彩鹿儿童行为矫正中心改造项目1、2　室内设计

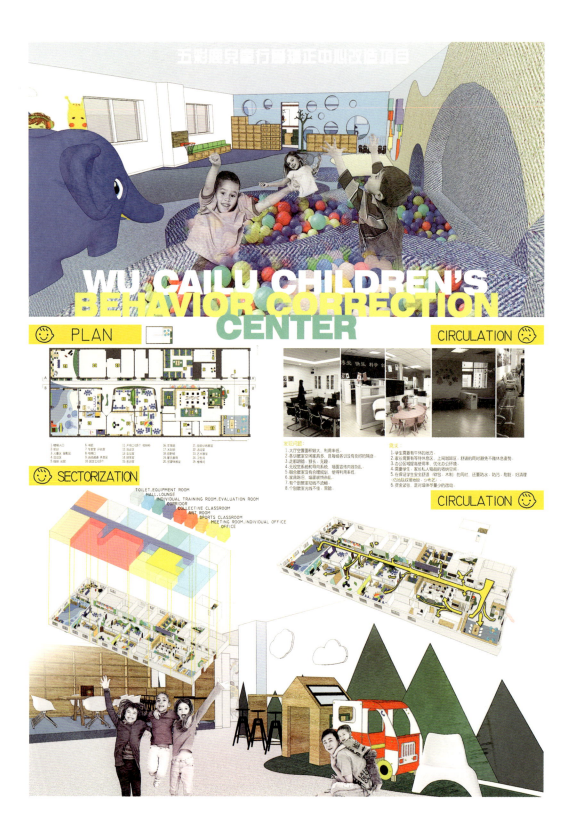

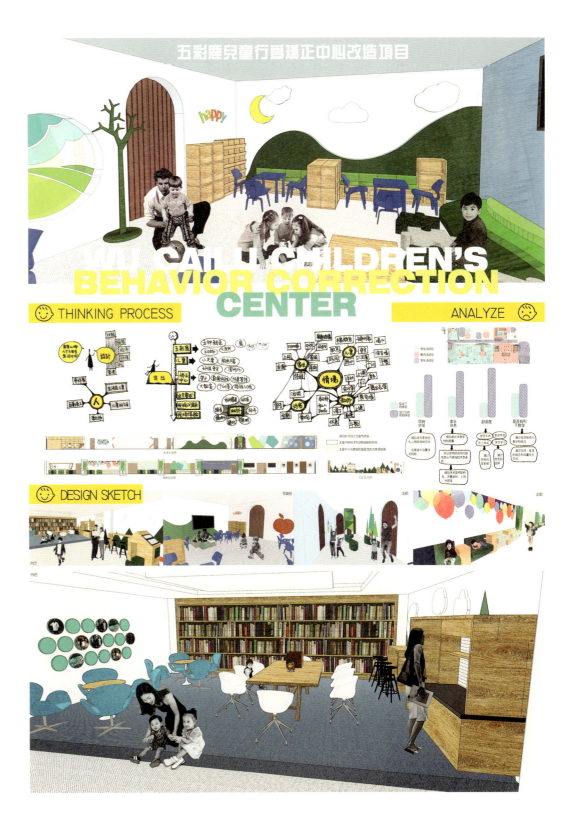

姚璐

清华大学美术学院硕士。北京林业大学艺术设计学院环境设计系讲师。作品多次参加国内外重要展览并获奖。

16　MOVING HUTONG

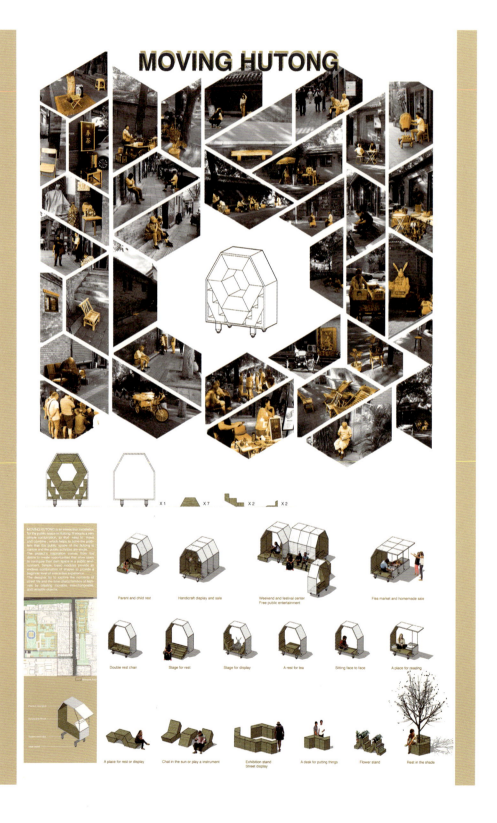

室内设计　科工委会议室设计　17
快速表现　承德写生

周越

北京建筑工程学院建筑学硕士，北京林业大学在读博士。北京林业大学艺术设计学院环境设计系副教授，高级建筑装饰设计师。国际室内设计师协会资深会员，中国环境设计学年奖评委。优秀研究生指导教师。独立出版教材及著作2部；发表论文43篇，多幅作品被期刊收录；主持参加设计项目41项。两次指导学生获全国新人杯室内设计大赛金奖及最佳导师奖。

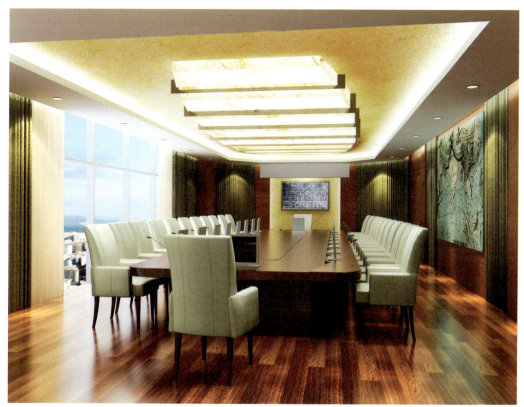

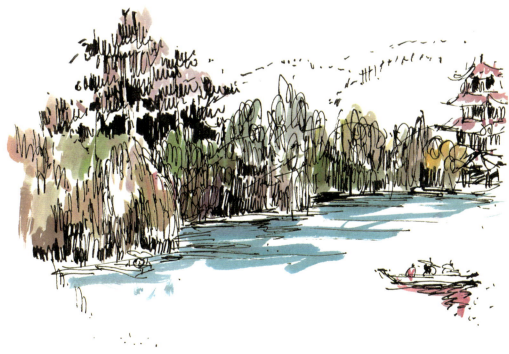

孙漪南

北京林业大学风景园林学博士。北京林业大学艺术设计学院环境设计系讲师。在CSCD、风景园林核心期刊发表学术论文7篇；参与翻译出版专业书籍2本；参与纵向科研项目6项，完成横向设计项目共20余项。在国际竞赛中多次获奖。

18　高平市炎帝公园景观规划设计

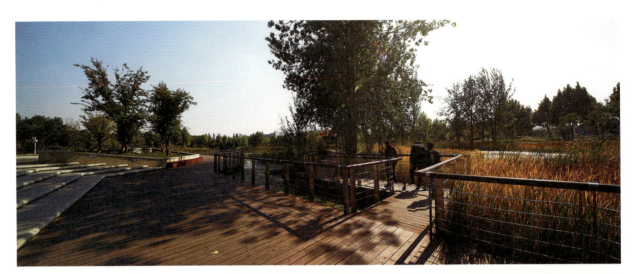

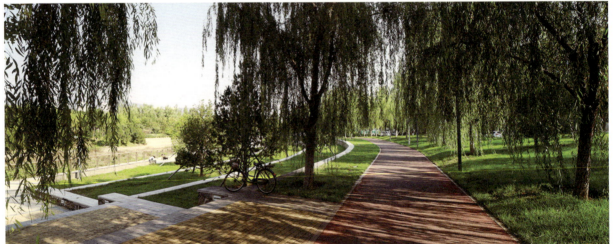

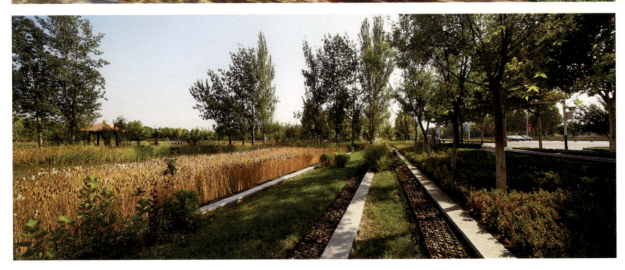

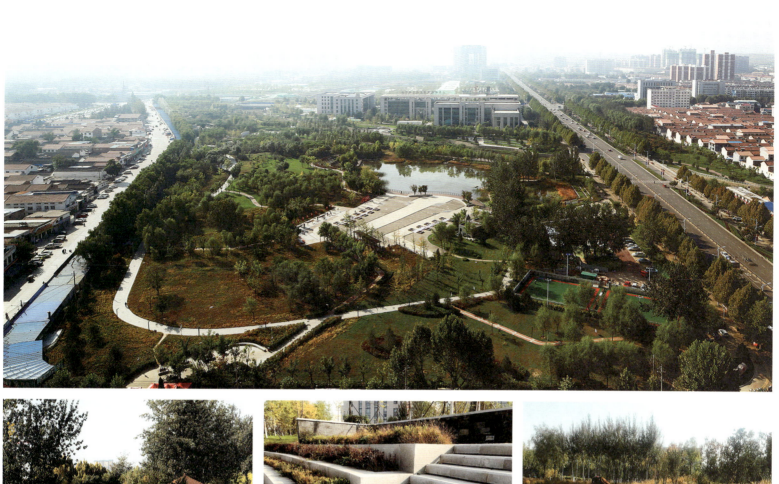

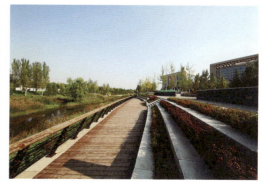

张晓燕

北京建筑大学硕士，北京林业大学博士，美国南加州大学访问学者。北京林业大学艺术设计学院环境设计系副教授。出版书籍3本；于《美术观察》《美术向导》《艺术教育》《北京林业大学学报（社会科学版）》等期刊发表多篇论文和作品。

20　河南省信息安全示范园景观设计
　　景观设计

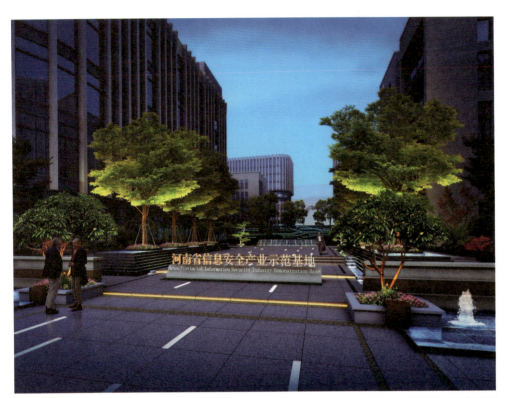

赵雁

北京林业大学博士。北京林业大学艺术设计学院环境设计系副教授、系主任。多项国家环境工程设计项目参与者。在核心刊物发表多篇论文。指导本科及硕士研究生参赛并多次获奖。

22　紫荆关乡村综合体设计
　　景观设计

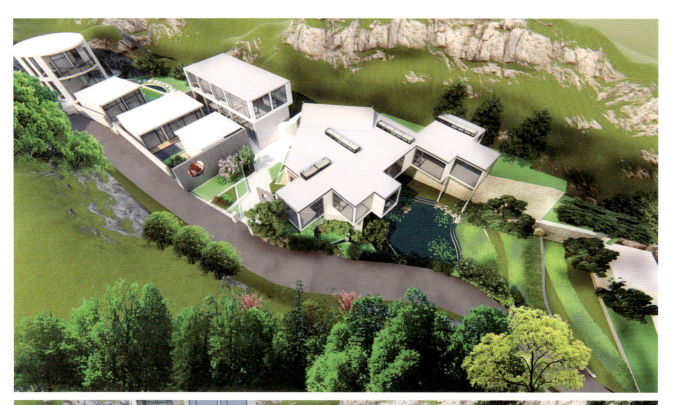

产品设计　车载天线设计

陈净莲

北京交通大学土木建筑工程学院硕士、北京林业大学工学院博士,美国弗吉尼亚理工大学访问学者。北京林业大学艺术设计学院工业设计系副教授。发表论文30余篇,参编教材1本,获计算机软件著作权1项,实用新型专利2项。设计作品获第三届中国高等院校设计艺术大赛优秀奖;3次获教育部工业设计教学指导委员会优秀本科毕业设计指导教师;2次获中国林业教育学会林业高等教育研究论文二等奖。

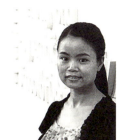

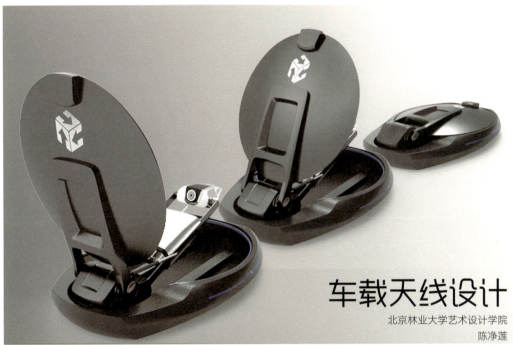

车载天线设计

北京林业大学艺术设计学院

陈净莲

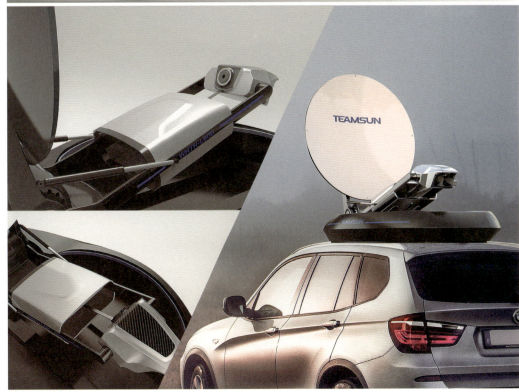

程旭锋

北京理工大学设计艺术学院硕士，北京林业大学工学院博士，美国农业部林产品实验室访问学者。北京林业大学艺术设计学院工业设计系副教授。出版专著1部，参编教材6部；发表EI论文2篇，于CSCD核心期刊发表论文及作品8篇；外观专利4项。设计作品入选第12届全国美术作品展览；中国创新设计红星奖4项；创新顺德工业设计大赛专业组产品设计类优秀奖；中国汽车造型设计大赛获优秀辅导老师奖；4次获教育部工业设计教学指导委员会全国优秀本科毕业设计指导教师。

24 扫地车　产品设计
25 虚拟现实眼镜　产品设计

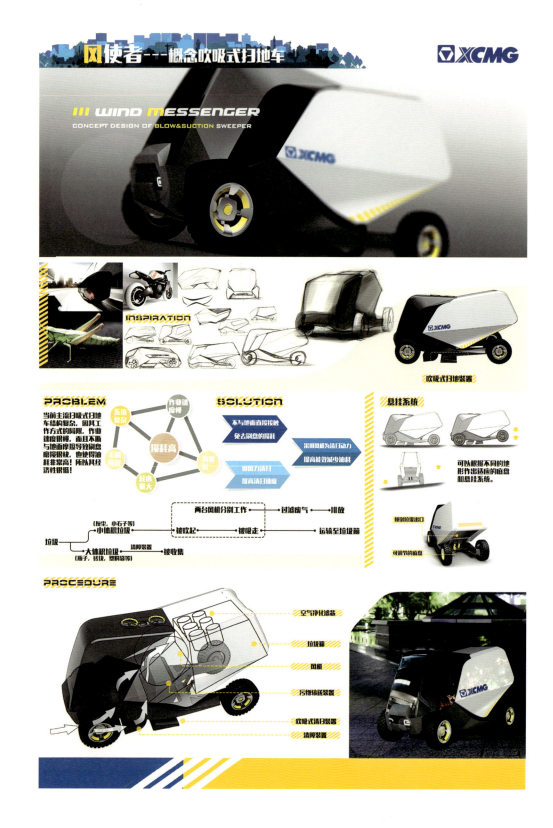

虚拟现实眼镜设计

NED+
GLASS ×2

本产品是首个全高清增大化现实AR眼镜，有着45°视野的虚拟影像，并且支持亮度和瞳孔间距的调节。

使用方法

手柄通过高清数据线与AR眼镜连接，使用时打开手柄，将眼镜戴在头上即可。

控制方法

- 亮度调节
- 头部感应及前置摄
- 尺寸可调，受力均匀
- 自由曲面透视
- 瞳距精准可调，适配不同瞳距人群

扩展功能

操作手柄和AR显示设备独立设计，AR显示设备允许PC、手机等设备接入，辅助手柄操作

用途

NED+Glass x2作为具有科技感的增强现实智能产品，为人类生活的需要提供帮助。如教育培训、工业维修、智力开发、高精装配，智慧医疗等。

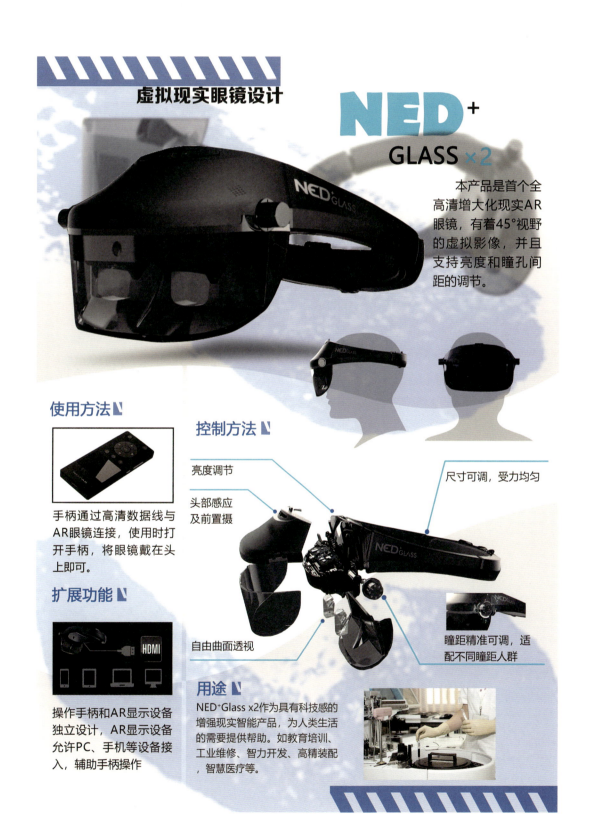

冯乙

清华大学美术学院硕士。北京林业大学艺术设计学院工业设计系副主任、副教授。出版专著2部；发表论文多篇。2014年作品入选第12届全国美术作品展览。

26　DIAM-CHAIR　产品设计
27　WU-CHAIR　产品设计

DIAM-CHAIR

DIAM-CHAIR combines the form and function of the product perfectly through been carved, and pays attention to the details of the design. The design of the chair is inspired by the oriental traditional aesthetics, and uses the modern design idea and the method to explain the traditional culture. By choosing the materials, colors and forms of the products, the traditional aesthetics of the East is integrated into the modern design.

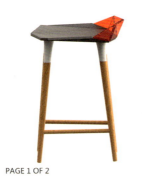
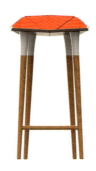
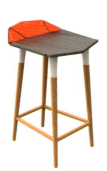

WU-CHAIR

The upper half of the chair is full of personality, but the lower part of the chair is strict and orderly. It is the braided state of rattan, as well as rich affinity teak, fabric cushion that jointly create a relaxing atmosphere. The design of the chair not only strives for the modern flavor, but also has the beauty of the retro rhythm.

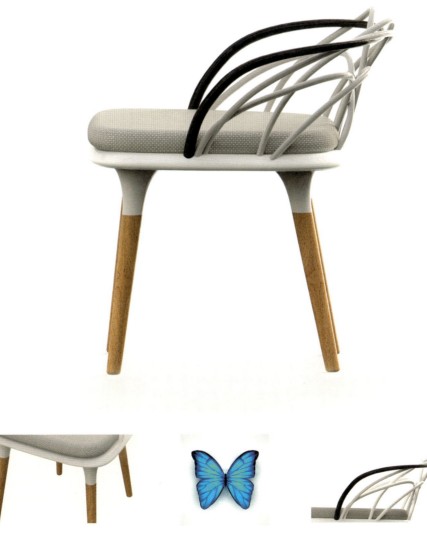

韩鹏

北京理工大学艺术设计学院硕士。北京林业大学艺术设计学院产品设计专业副教授。核心期刊发表论文及作品多篇；出版专著《城市照明设施色彩设计》；主持及参与科研、教改项目10余项。北京置业频道"非常设计"栏目主讲嘉宾；寰古之道（北京）照明技术有限公司设计顾问。

28　深圳太子湾区照明设计　照明设计

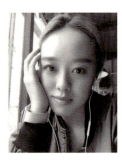

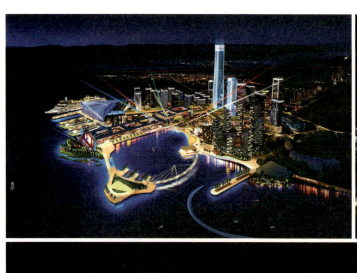

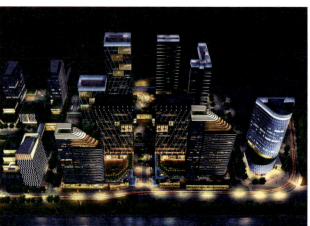

王渤森

北京林业大学硕士，清华大学在读博士。北京林业大学设计学院工业设计系讲师。中国工业设计协会会员，信息与交互设计专委会高级会员，中国可持续设计学习网络成员。主持、参与科研项目10余项；核心期刊发表论文5篇；获专利授权2项及1项软件著作权。多次获专业竞赛奖及优秀指导奖等。

30	南马庄经济小院系统概念设计	系统设计
31	校园生态科普体验系统设计	系统设计

中国中部乡村发展调研及设计需求研究
——南马庄经济小院系统概念设计

乡村不是城市的背影，更不是文明进步必须付出的牺牲。在城市化运动不断加速的今天，带有价值观偏见的方法同样影响到乡村，加剧了乡村的不可持续发展，亟待我们摸清乡村真实的问题和发展需求，提出新的视角和解决思路。

位于"中原"河南省兰考县的南马庄村是中国乡村的典型代表。项目组对南马庄某5口之家典型农户进行调研，通过72小时不间断影像资料，按起居与生活、生产与劳作、信息与娱乐、交互与亲情四方面进行了剪辑分析。通过展示中国中部省份农村真实现状和生活水平引发人们思考其中的设计需求问题。

面向未来，前瞻性地提出经济、生态、服务、文化四大农家院板块的构型设计，力求以当下可实施的"技术条件"成果为依据，从一般功能性设计与结构性集成的系统定位出发，构想从"智能经济"、"乡村生态"、"公共服务"、"文化集成"四个维度为乡村独立价值的树立提供理论和实践的参考。

其中经济农家院试图探讨三农问题中最棘手的人力资源问题，即如何帮助农民在地就业，实现乡村的在地城镇化，描述农户如何在家中进行工业加工，通过机器人和3D打印技术介入城市工业生产线。"经济农家院"概念模型设计是指向未来的乡村生活、生产方式，以掌握有一定产业技术的返乡创业人员为主体，依托发达的网络信息技术、先进的3D打印制造技术、便捷的交通物流条件，意在以家庭为单位的创造单元，形成分布式地乡村可持续生产方式，实现乡村的在地城镇化。

系统分析及设计

系统元素包括空间、生产线、利益相关者。

典型的乡村农家院里都有一个工棚——除堆放杂物外更是存放、修缮，甚至设计、加工一些简单生产工具的充满创造性和可能性的场所，将其作为农户实现经济创收的典型空间，契合了这一内涵。

根据当地资源调研，结合技术发展推演，秸秆材料可进行粉碎混料成为3D打印的原料。并以机械臂为主要实施工具架构生产线。

利益相关者考虑如何依托返乡技术人员与家庭单位亲属组成的生产单元与产业市场接入。

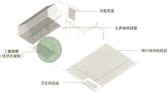
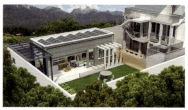

▶ 概念农家院整体效果图与"经济农家院"位置

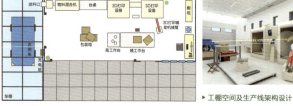
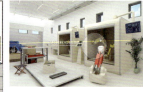
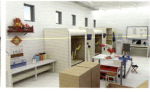

▶ 工棚空间及生产线架构设计

▶ 人物分工及故事板设计

老张：回乡创业农民，3D智能打印臂操作员及管理员。主要的工作：接受订单；运行并管理机械臂生产；统计打印数据；检验产品；打包装箱；装车进城；运货到乡间、订货、交付、融资、结算等业务全部通过互联网完成。

张婶：老张的妻子。在家务农兼网络操作员；社区大学学员。主业务农，但不多的农活全部由张婶和村里的机械户签约完成；所以张婶闲时担任老张的业务助手，担任网络操作员；她还在读社区学院，学点手工艺和艺术类专业。

阿婆：老张的母亲。她承担老张3D打印件的搬运作业和再物料化工作。打印件由机械臂自动分拣；检出来的废件由阿婆简单处理，丢进废料盒，重新粉碎成打印原料二次加工。

老张 张婶 阿婆 张小芳 王小弟

1. 中国中部一个普通乡村，早晨，农民老张驾驶农用车来到田间地头收集剩的秸秆原料。妻子张婶带着乡村民众合机具往田间忙，粉碎秸秆打包。

2. 回到家中，老张将车开入车棚用充电桩充电。这个农家车棚是一个拥有3D智能打印机的生产线房，各种农用生产工具、维修工具、加工工具等各种各样。

3. 张婶从网络终端接受了企业的订单及设计图纸传输数据文件，并将数字文件传输至3D打印机床端。

展陈设计

最终的展陈分为5个部分，**整体介绍影像视频**（3分钟，循环播放，投影仪播放）、**人类学观摩影像视频**（从生活起居、信息娱乐、生产劳作3个层面展示，10英寸平板播放器播放）、**农家院故事板影像交互视频及实体交互模型**（经济、生态、服务、文化4段动画影像，每段约1分钟，42寸液晶显示器播放；交互模型有4个3D打印的人物形象及1个托盘，从托盘中拿起任一个模型即播放相对应的故事板动画）、**小院整体建筑模型及宣传材料**（建筑模型比例尺度为10：1）、宣传展板（1块A0展板）。

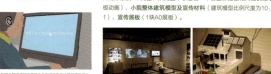

▶ 展示空间、建筑模型、人物交互模型及宣传材料

4. 3D智能打印机的工作打印端。秸秆材料先通过粉分子材料粘接剂合成为3D环保建材，透明的罐体分色组料机供打印机头分色显示出白、"塑料"、"传能"、打印机头开始打印。

5. 包装、成品自动完成。老张检验精细成产品——这是某子机品牌个性化炫酷加工的手机外壳。打印完成后一体化整件出货；包装也都是有其民民商工作者工人们，工作自动已经完成了一批成品。

6. 网络终端发过购买需求，老张将整盒的产品打包，物流让老张的上门产品调度"郑开高速"送至该公司的仓储基地。

校园生态科普体验系统设计

少年儿童是国家的未来,中小学阶段是少年儿童知识基础和价值观念形成的重要时期。新时代背景下,科普教育入校园已成为学校开展素质教育的一个重要方式,其中生态科普教育更是重中之重。生态最显著特点就是"循环",即自然界本身不产生任何废弃物,所谓生物体的"废弃物"都会变成其他生物生长的必要原料。

当前,很多中小学校园都有种植区域,为学生提供学习与实践的空间,而其使用的化学肥料是否可替代?中国传统农业中使用的粪肥就是最生态的替代品。本设计方案即是通过一个科普空间将校园中的种植空间与如厕空间连接、激活,使之成为生态循环知识科普的一个学习与实践空间系统。

生态屋——校园生态科普体验系统,集合众多科普产品于一体,学生们能在学习和实践中掌握生态循环、绿色环保相关的知识与技巧,在寓教于乐中学习并感悟生态环保的重要意义。它既是一个校园内可用的生态循环系统,又是一个通用性极强地科教空间,针对科普课程的更新开发将成为一项持续性的服务。

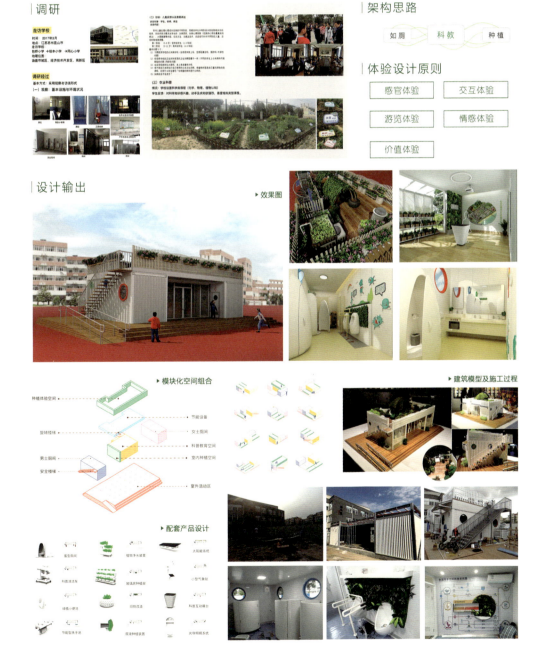

张婕

德国卡尔斯鲁厄国立设计学院硕士。北京林业大学艺术设计学院工业设计系讲师。设计作品多次入选相关作品集并展出;作品获第二届全国高等院校设计艺术大赛产品设计教师组二等奖。

32　竹丝柜一　产品设计
33　竹丝柜二　产品设计

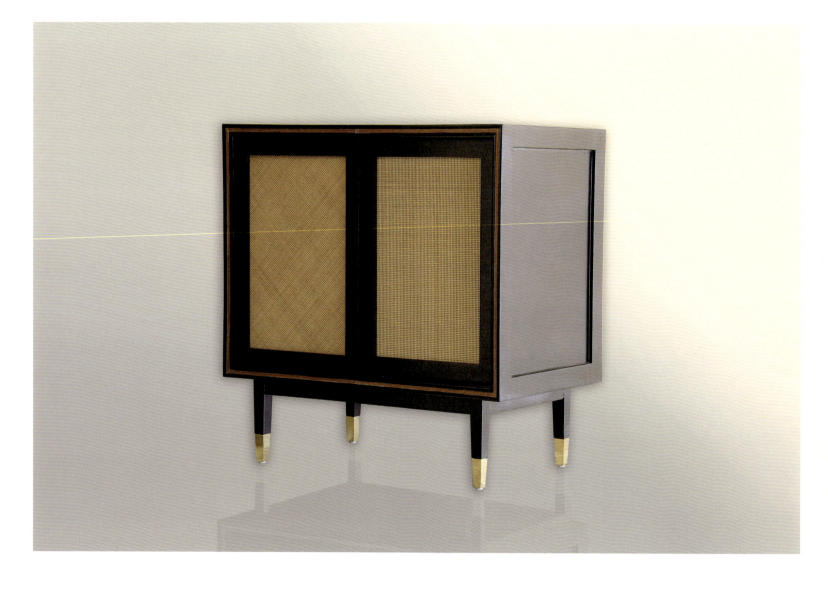

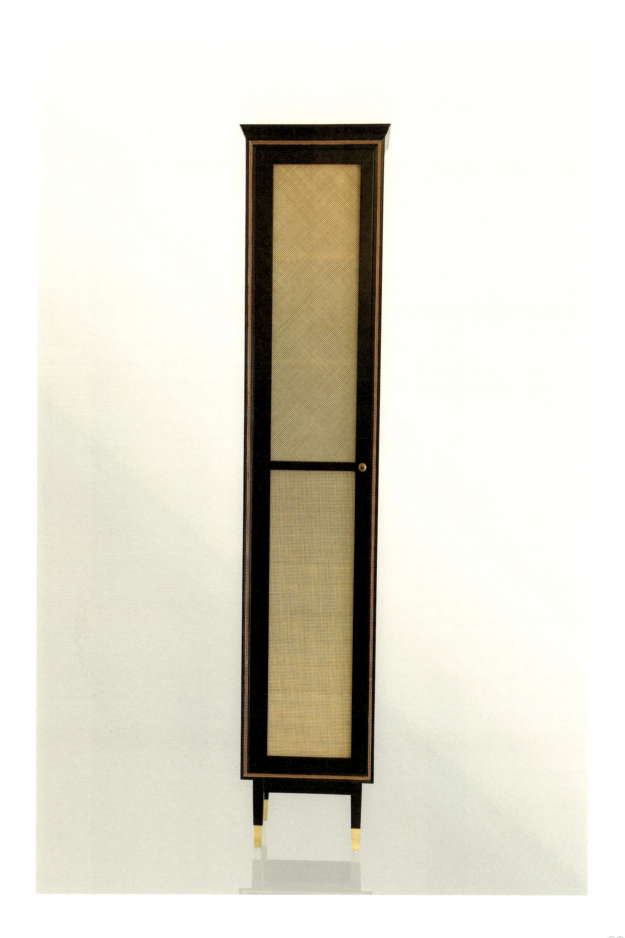

张继晓

北京林业大学艺术设计学院副院长、教授、硕士研究生导师。教育部高等学校设计类专业教学指导委员会委员；中国工业设计协会信息与交互设计专业委员会执行主任。中国美术家协会会员，北京设计学会副会长，北京国际设计周经典设计奖专家评委，中国国家专利金奖专家评委，中国创新设计红星奖评委。主要从事设计语意与文化、可持续与服务设计的研究；关注生态、绿色对未来设计的影响；关注设计交叉、关注设计融合、关注边缘设计、关注乡村设计。

34　水墨山水　宣纸水墨
35　知山知水　招贴设计

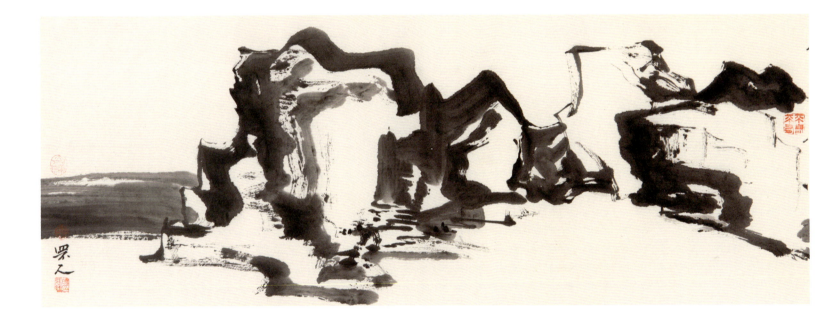

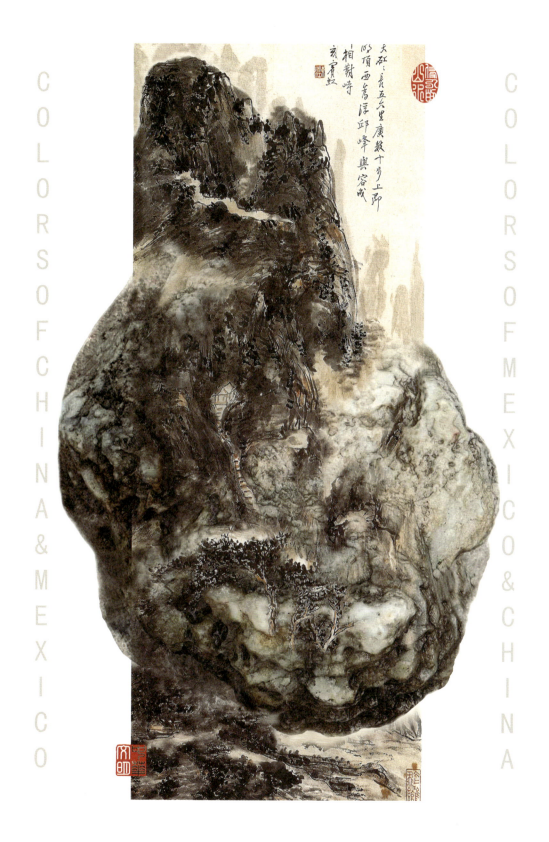

朱立珊

中央工艺美院（现清华大学美术学院）工业设计系学士。北京林业大学艺术设计学院工业设计系副教授。《触摸设计》杂志主编。主编图书2部，参编图书3部。

36　中国人民革命军事博物馆　室内设计

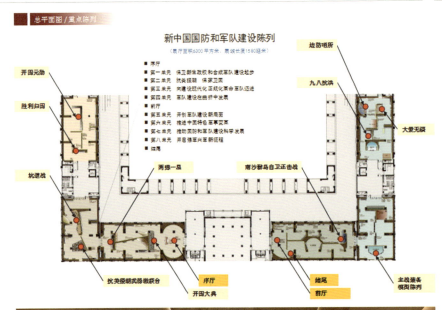

石洁

清华大学美术学院学士,比利时根特大学硕士。北京林业大学艺术设计学院工业设计系系主任、副教授。北京DRC工业设计创意产业基地特约实训专家。于《装饰》《美术观察》期刊发表论文2篇;主持北京巧娘创新创业科技服务工程设计项目(北京市科委、北京市妇联)。

条案 产品设计

纸艺作品　字体设计之登鹳雀楼　39

李湘媛

北京林业大学艺术设计学院视觉传达设计系副教授、硕士生导师。主要从事视觉传达设计的科学研究和教学工作。发表学术研究论文30余篇，其中7篇发表于国内中文核心期刊，1篇国际会议论文。主编教材2部，参编专业书籍多部。多件设计作品参加国内、国际重要展览。

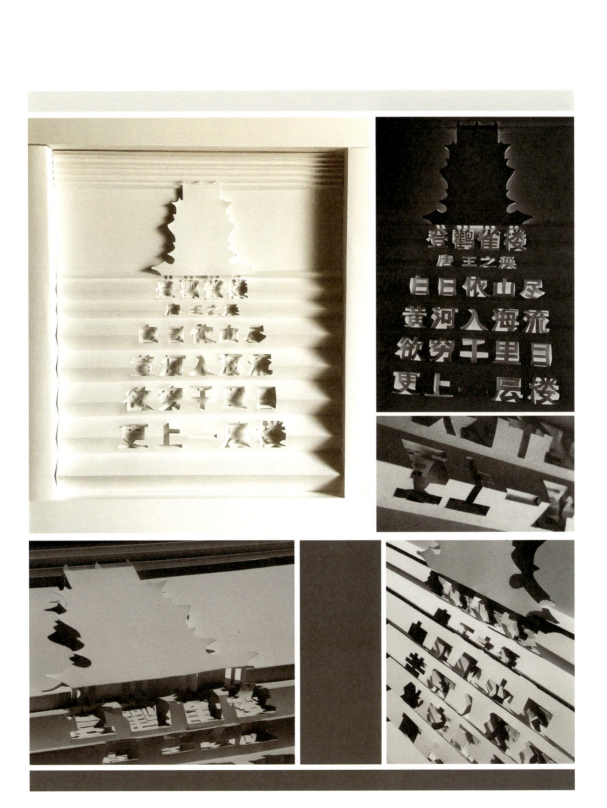

程亚鹏

湖北美术学院硕士,中央美术学院访问学者。北京林业大学视觉传达设计系系主任、副教授。中国美术家协会会员,中国流行色协会色彩教育委员会委员。主编《设计艺术色彩学》《字体创意设计》《编排创意设计》;主持教育部人文社会科学研究规划基金项目1项。论文入选第11届、第12届全国美术作品展览;2014年、2015年北京高校青年教师优秀社会调研成果一等奖。

40	未来之门 海报设计
	60cm×60cm 2014年
41	北京再生 海报设计
	100cm×70cm 2015年

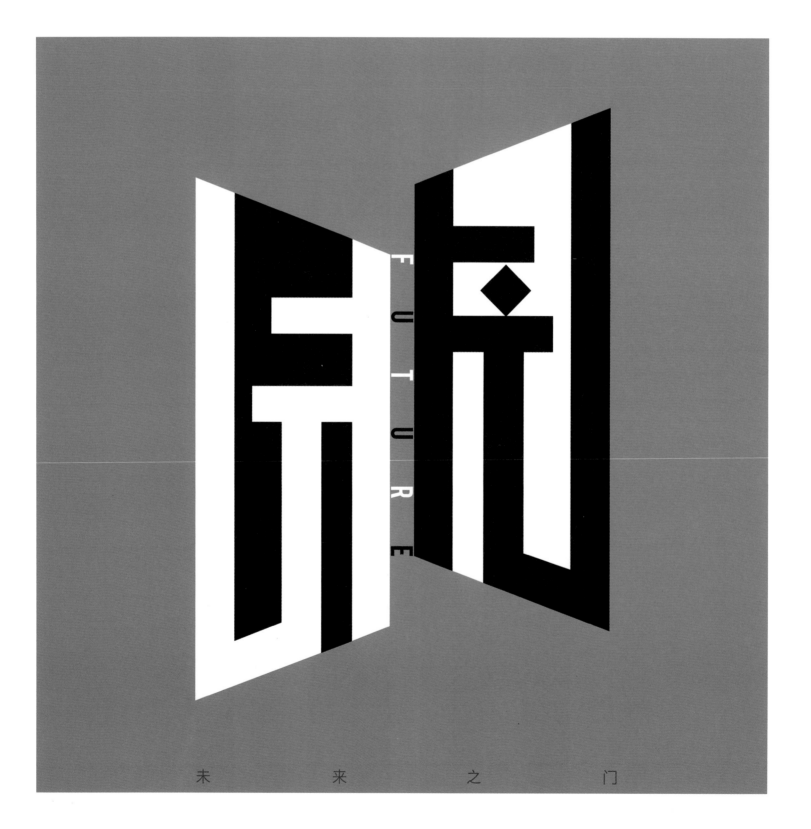

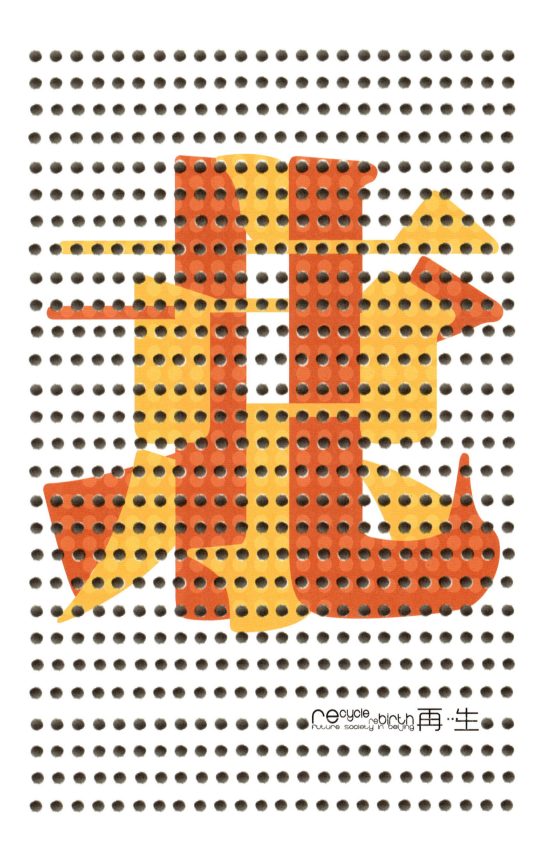

高丽娜

清华大学美术学院硕士,中国艺术研究院博士,美国帕森斯设计学院访问学者。北京林业大学艺术设计学院视觉传达设计系副教授。中国美术家协会会员,中国包装设计联合会设计委员会委员,深圳平面设计协会会员。发表学术论文6篇,20余幅作品参加和入选国内外重要学术展览。

42　远山　宣纸水墨
43　瓶花　宣纸水墨

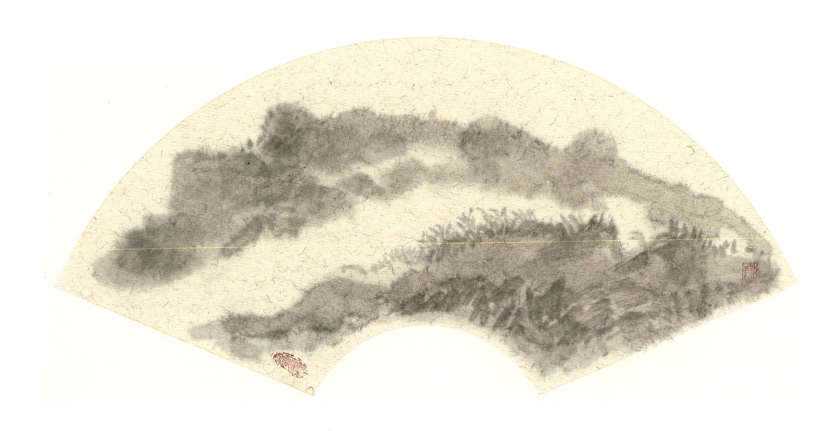

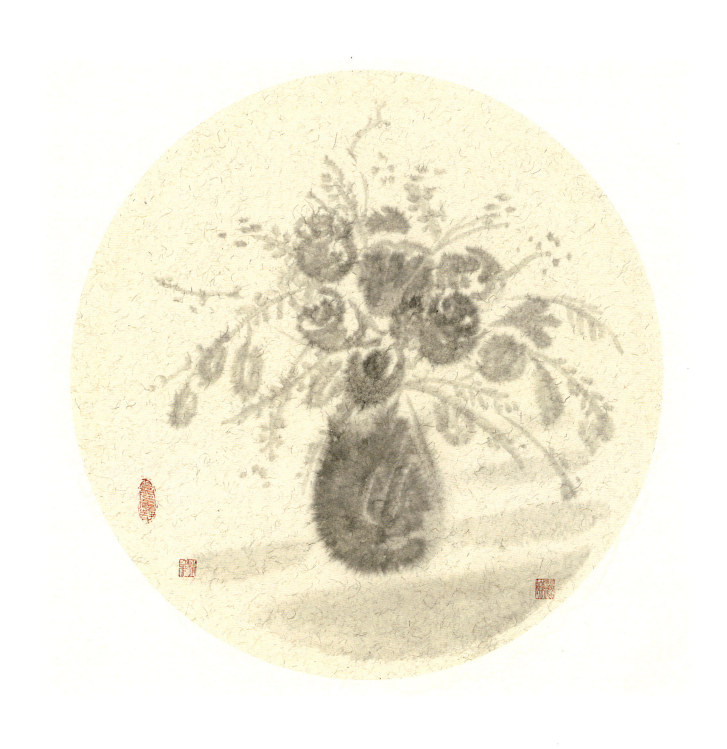

高阳

清华大学美术学院硕士。北京林业大学艺术设计学院副教授、硕士生导师。从事传统装饰艺术研究，编写出版《中国传统装饰与现代设计》《基础图案与现代设计》《中国传统建筑装饰》《中国传统织物装饰》《中国传统家具装饰》等著作；在核心期刊和国际会议发表多篇学术论文。运用敦煌图案元素创新的设计作品参与重要展览并被人民大会堂采用。

44　敦煌壁画临摹（丙烯板）　伎乐药叉
　　60cm×50cm　2015年
45　人民大会堂贵州厅地毯设计
　　设计图和实景照片
　　2018年

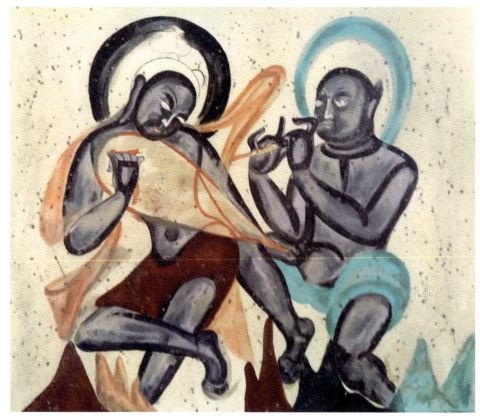

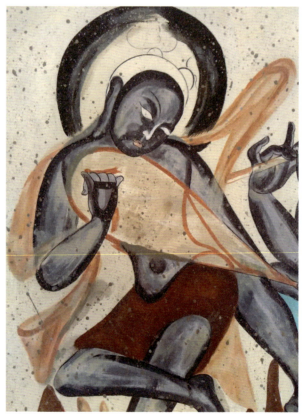

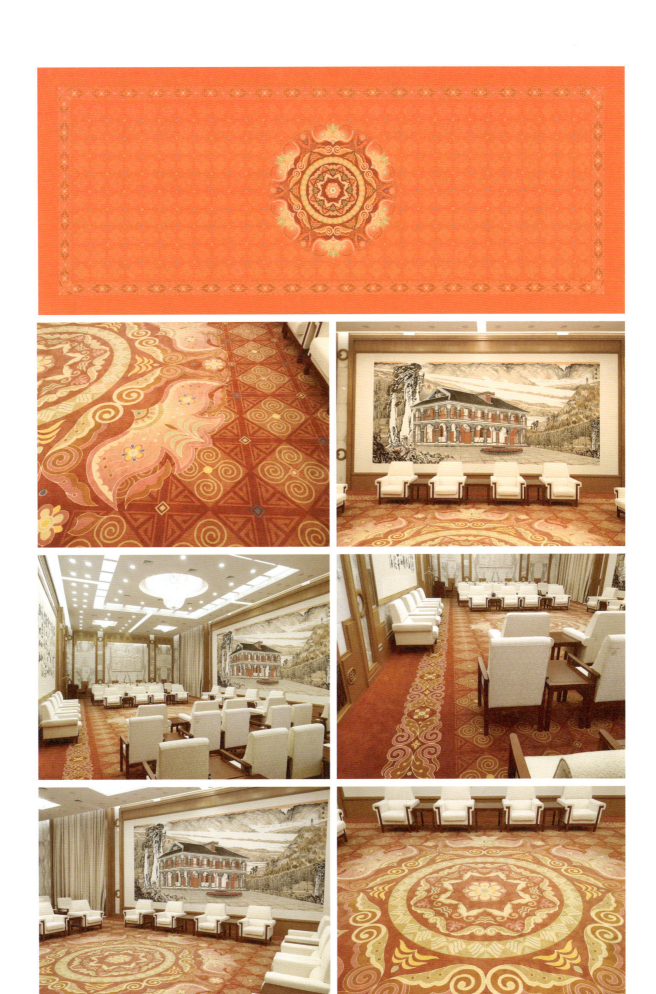

45

胡贤明

中央美术学院硕士。北京林业大学艺术设计学院视觉传达设计系讲师。作品多次在国内外获奖并展出。

46　时光礼物
47　信念种子

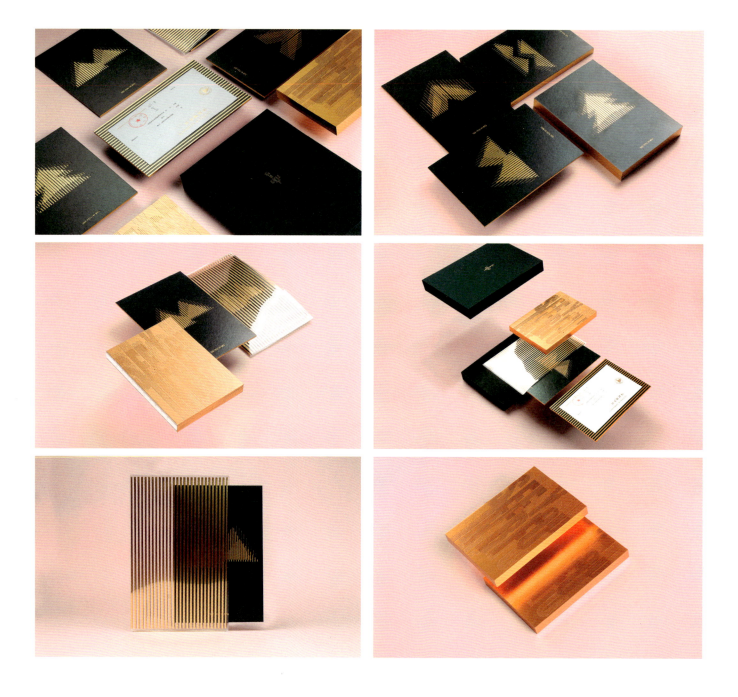

王瑾

日本国立佐贺大学硕士,中央美院高级访问学者。北京林业大学艺术设计学院视觉传达设计系副主任、副教授。中国包装联合会设计委员会委员。出版专著3部。在国内外核心、重要期刊上发表论文、作品39篇(幅)。

48	希望与妄想—游离	海报招贴
	希望与妄想—萌生	海报招贴
49	希望与妄想—破茧	海报招贴

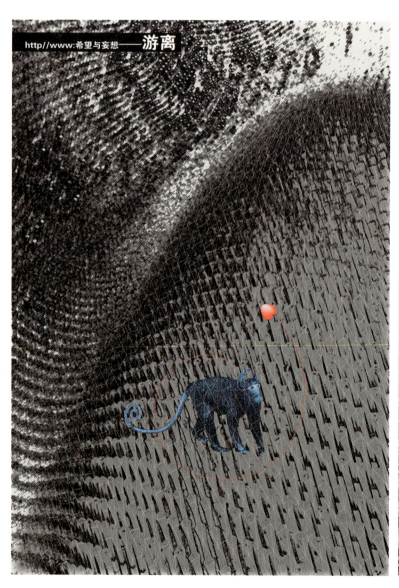

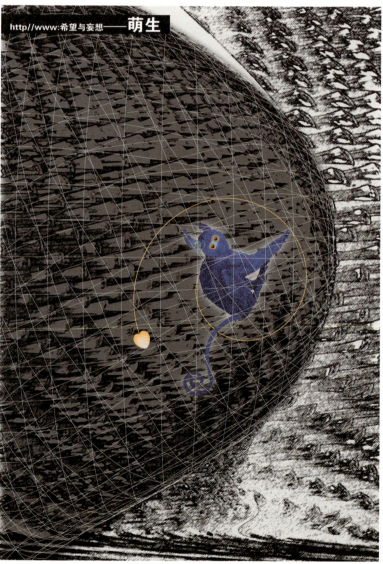

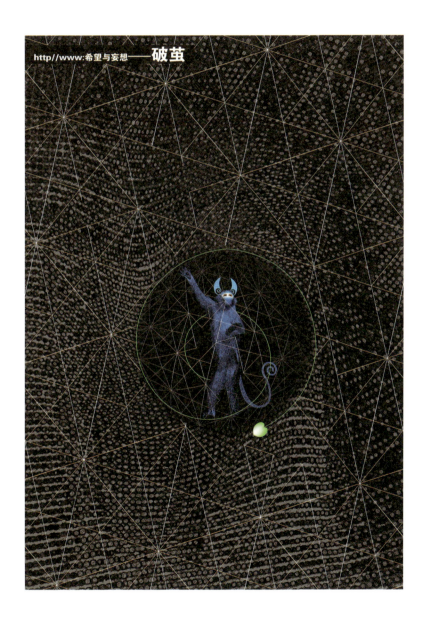

白志勇

北京林业大学博士。北京林业大学艺术设计学院数字艺术系副教授。Adobe ACCI认证高级讲师。参与编写多部艺术设计专业相关教材；在国内外学术期刊上公开发表论文多篇。

50 海关码头展示　视频作品
　　易观权威播放　动画作品

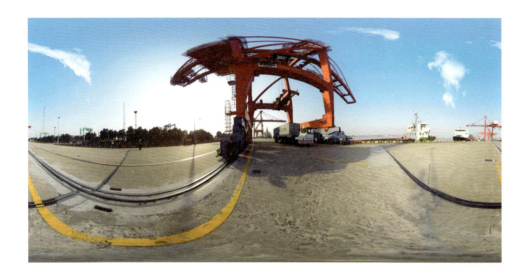

AR手机应用　美在指尖　51

蔡东娜

清华大学美术学院硕士，北京林业大学在读博士。北京林业大学艺术设计学院数字艺术系副主任、副教授。中国高校科学与艺术创意联盟成员，数字艺术委员会高级委员。独立发表国内核心期刊论文及作品10余篇。

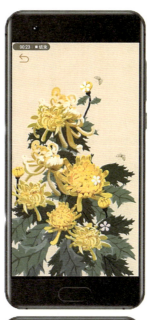
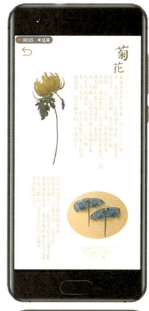

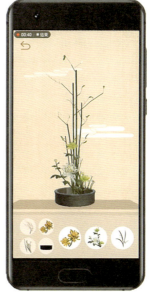
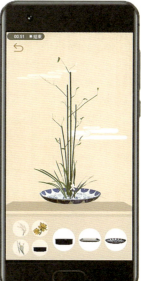

付妍

北京电影学院动画硕士,北京林业大学在读博士。北京林业大学艺术设计学院数字艺术系讲师。2008—2011年任神话东方影视有限公司艺术指导。发表多篇论文,其中已有论文为EI期刊录用。

52　泸州公园　视频作品

墨染博物馆iOS应用 53

董瑀强

中央美术学院设计学院博士。北京林业大学艺术设计学院数字艺术系讲师。中国美术家协会会员；第12届全国美术作品展览优秀奖获得者，天津展区金奖。

墨染博物馆

苹果应用商店搜索"墨染博物馆" 免费下载官方APP

墨染数字博物馆

Moran Digital Museum

韩静华

北京理工大学设计与艺术学院硕士。北京林业大学艺术设计学院数字艺术系主任、副教授。ACAA中国数字艺术教育联盟专家委员会专家。入选北京高等学校青年英才计划；2014年作品《植视界》受多家媒体报道。

54　AR奇幻植物园　图书、APP和视频

影视动画建模技术优化与模型库建设
模型库建设

罗岱

北京林业大学博士。北京林业大学艺术设计学院院长助理、副教授。教育部高等学校文科计算机基础教学指导分委员会特聘专家。出版译著多部。在核心期刊发表论文多篇。参与多项国家自然科学基金、国家林业局重点项目。作品多次获得国家级、北京市级竞赛奖项。

靳晶

中国传媒大学博士。北京林业大学艺术设计学院数字艺术系讲师。发表学术论文多篇。作品多次获奖。

56　蒙树　交互作品
57　山西五台山"3·29"森林灭火战例
　　（三维模拟仿真）
　　动画作品

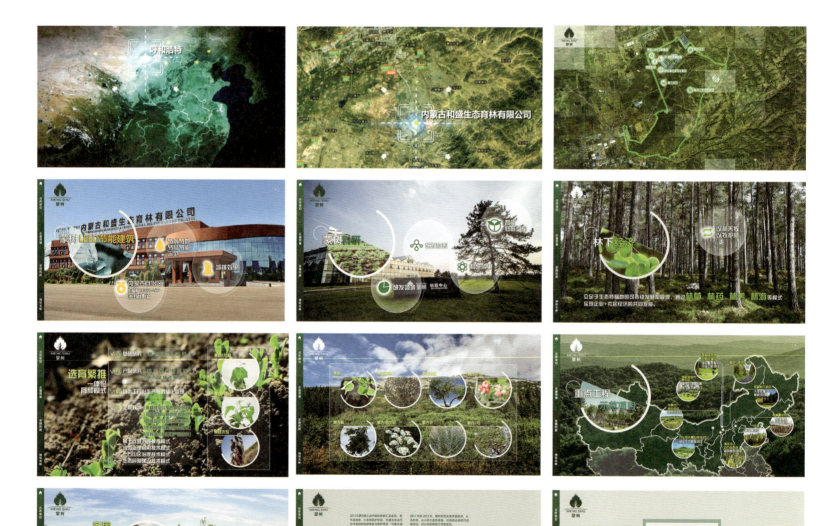

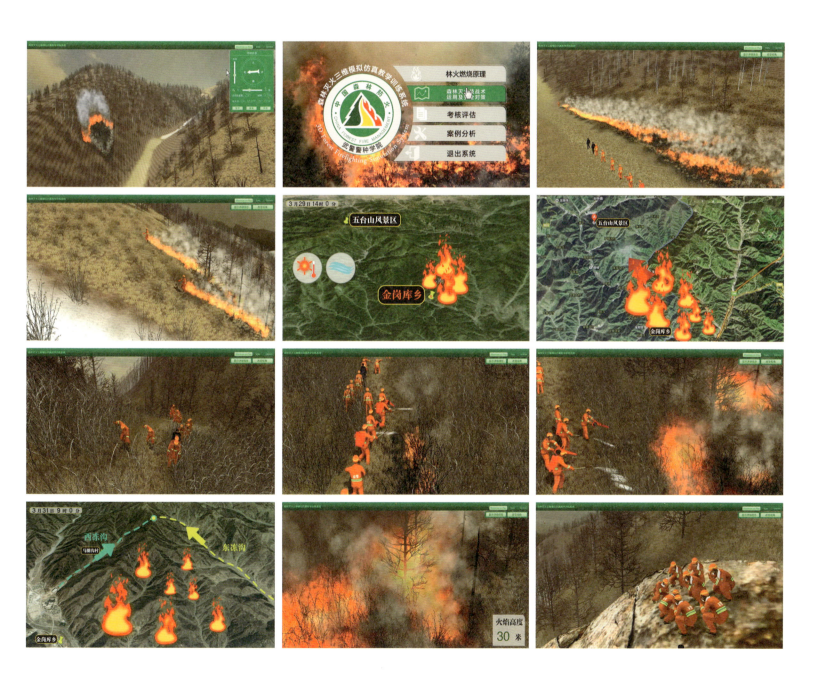

彭月橙

北京电影学院动画学院硕士，北京林业大学在读博士。北京林业大学艺术设计学院数字艺术系副教授。出版编著及译著2部，发表论文20余篇。获得多个设计类奖项。

58 奔月
　　汤谷

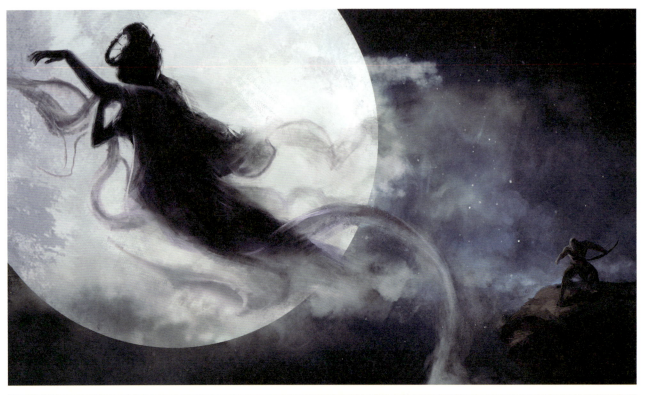

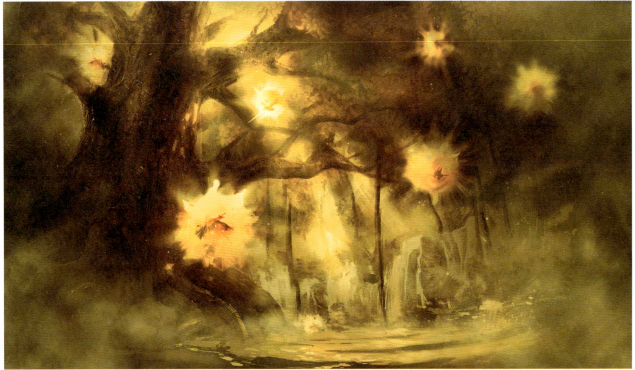

故宫社区APP(版权归故宫博物院所有)
视觉设计

秦龙

清华大学美术学院信息艺术设计系本科,清华大学美术学院交叉学科硕士,清华大学美术学院设计学在读博士。北京林业大学艺术设计学院数字艺术系讲师。作品多次获得国内外奖项和展出。项目经历:故宫青少年网站,2016年至今;视觉设计负责人:故宫社区APP,2017年至今。

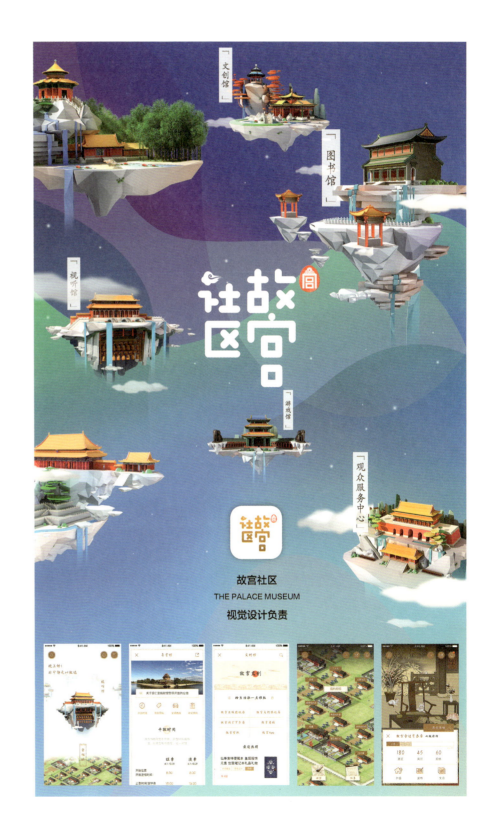

上官大堰

北京大学硕士,北京林业大学在读博士。北京林业大学艺术设计学院数字艺术系副教授。广州瑞凯咨询服务有限公司(瑞凯整合营销)艺术顾问。发表论文2篇。

60　语言　字体设计
　　洞穴寻宝　游戏设计

作品名称:《语言》、类别:字体设计、作者:上官大堰

作品名称:《洞穴寻宝》、类别:游戏设计、作者:上官大堰

注:该项目为作者在北京中影在线公司工作期间开发的商业项目

Shooting Game

孙瑜

中国戏曲学院硕士。北京林业大学艺术设计学院数字艺术系讲师。鱼果动画CEO。作品多次在国内外获奖。

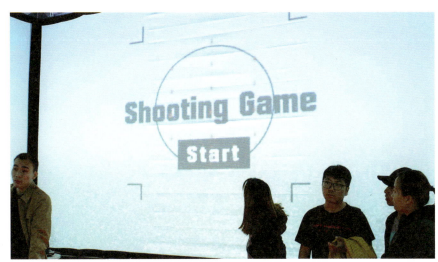

曾洁

北京大学软件与微电子学院硕士。北京林业大学艺术设计学院数字艺术系讲师。ASIFA-CHINA 国际动画协会会员。于《装饰》期刊发表文章；作品及指导作品多次获奖。

62　汉风画韵　海报作品
63　听琴　海报作品

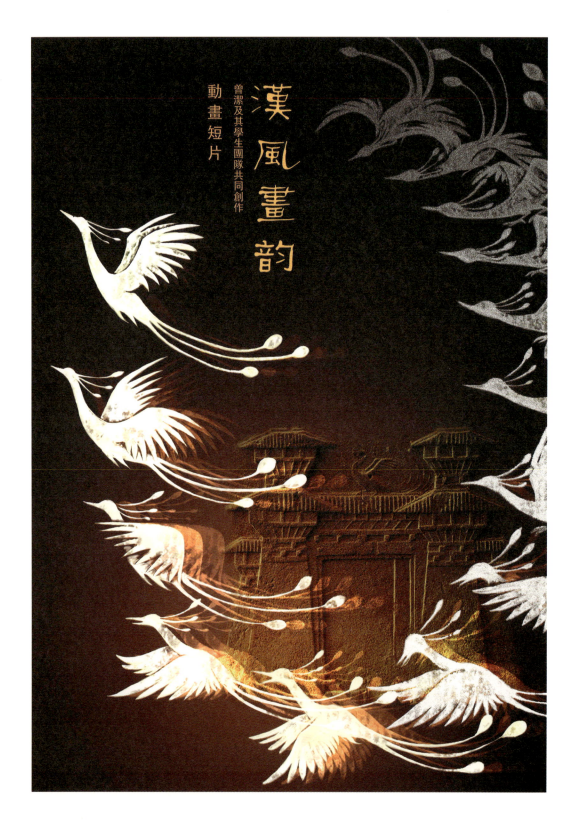

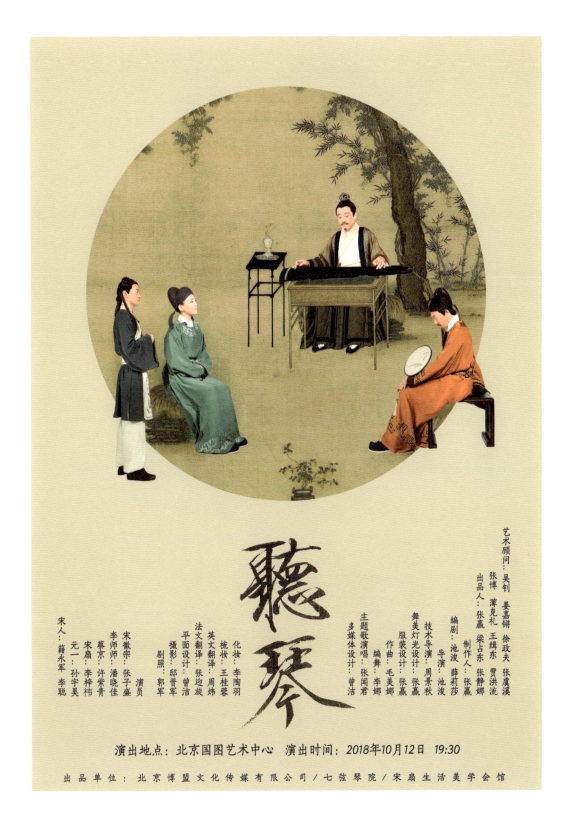

聽琴

演出地点：北京国图艺术中心　演出时间：2018年10月12日　19:30

出品单位：北京博盟文化传媒有限公司 / 七弦琴院 / 宋扇生活美学会馆

艺术顾问：吴钊　姜嘉锵　徐政夫　张虞溪
　　　　　张博　薄克礼　王缉东　贾洪流
出品人：张赢　梁占东　张静娜
制作人：张赢
编剧：池浚　薛莉莎
技术导演：周景秋
导演：池浚
舞美灯光设计：张赢
服装设计：张赢
作曲：毛美娜
主题歌演唱：张闻君　李娜
编舞：李美娜
多媒体设计：曾洁
平面设计：张迎旋
英文翻译：周炜
法文翻译：张静娜
摄影：邱晋军
剧照：郭军
化妆：李陶羽
梳妆：王桂蓉
演员
宋子盛：潘晓佳
李师师：许紫青
蔡京：李梓祎
宋扇：李梓祎
元一：孙宇昊
宋徽宗：张子盛
宋人：籍永军　李聪

THE COLLECTION OF TEACHERS' WORKS COLLEGE OF ARTS AND DESIGN

绘画与雕塑类作品 02

陈子丰

中央美术学院国画学院学士，中央美术学院国画学院硕士。北京林业大学艺术设计学院讲师。出版专著画册2本，有3篇论文和作品发表于全国性核心期刊。2011至今作品曾多次参加国际性、全国性、私立美术馆及画廊展览并被多家艺术机构收藏。2017年参与由中国文学艺术联合会，国务院参议室，中国美术家协会组织实施的《中华家园》重大美术创作项目的制作，并担任第二作者。

66　石膏像之赫拉克列斯
　　纸本水墨　2015年
67　石膏像之执铁饼者
　　纸本水墨　2015年

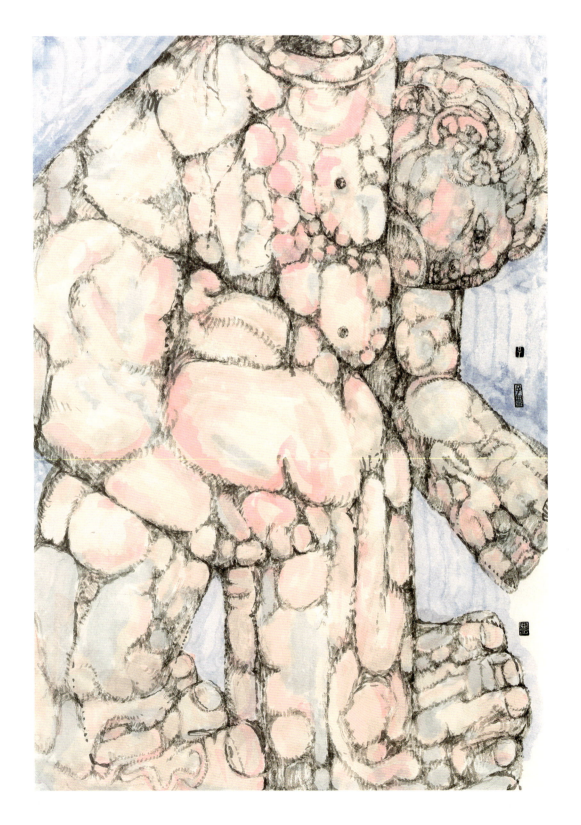

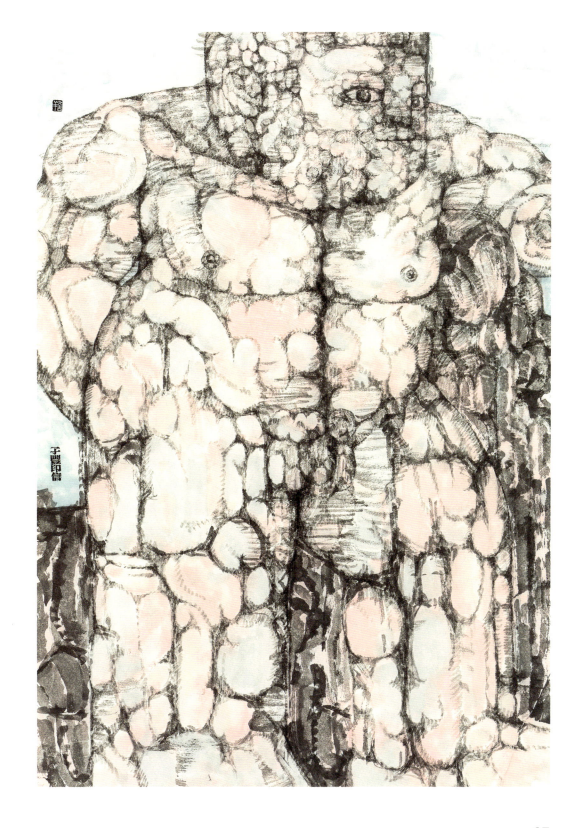

丁密金

湖北美术学院中国画系硕士。北京林业大学艺术设计学院院长、教授。中国美术家协会会员。出版多部个人画集。作品入选第9届、第12届全国美术作品展览，参加傅抱石奖·南京水墨传媒三年展、第3届成都双年展、第6届深圳国际水墨双年展等重要学术展览；获第2届全国人物画展优秀奖、第4届中国美术家协会会员中国画精品展优秀奖、2011·全国美术教师作品展览一等奖；作品曾被国内外艺术机构和私人收藏，多家核心期刊曾专栏推介其作品。

68　滴翠流红
　　宣纸水墨　2018年
69　胭红翠绿两相宜
　　宣纸水墨　2018年

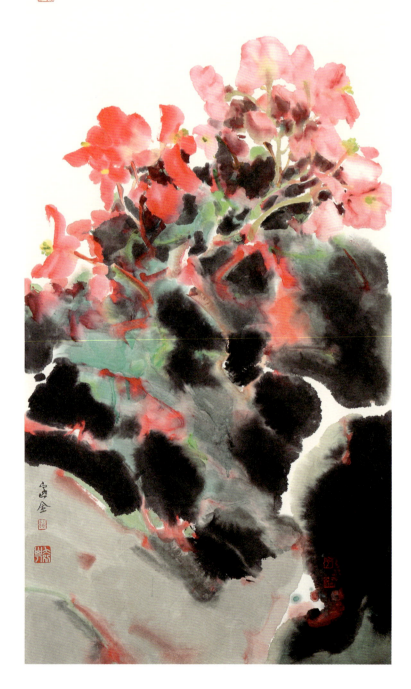

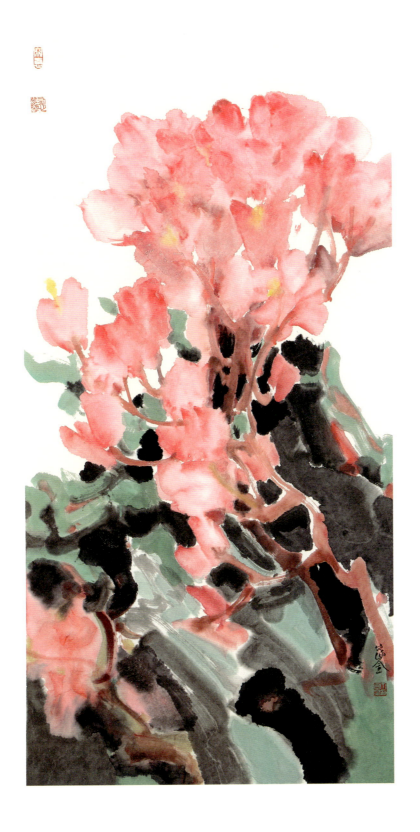

范旭东

天津美术学院学士,俄罗斯莫斯科苏里科夫艺术学院硕士。国家留学基金委员会首位公派留学生。北京林业大学艺术设计学院教授。出版画册《中国西部实力派艺术家丛书·新疆卷》;于《美术观察》期刊发表论文3篇。

70　绿荫场上较量　油画
　　218cm×170cm
71　婚礼　油画
　　350cm×150cm

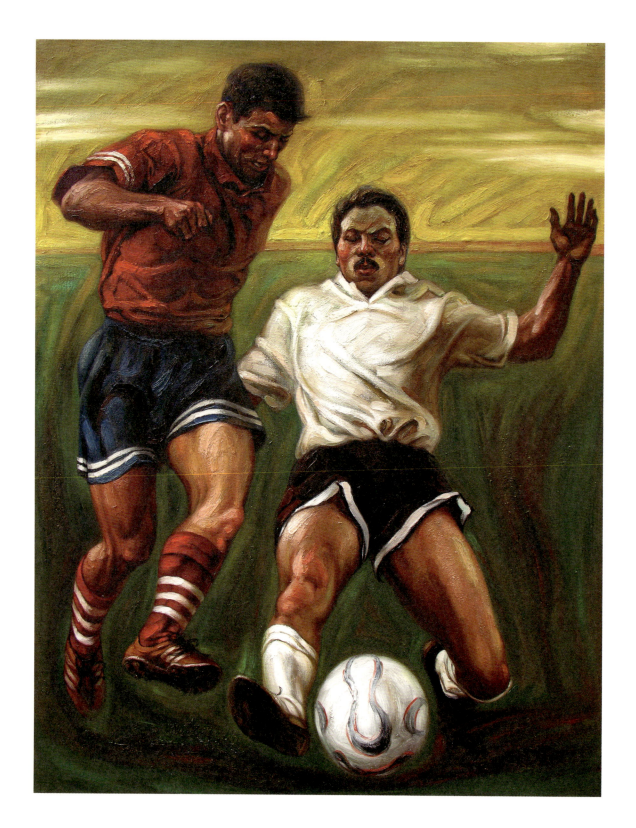

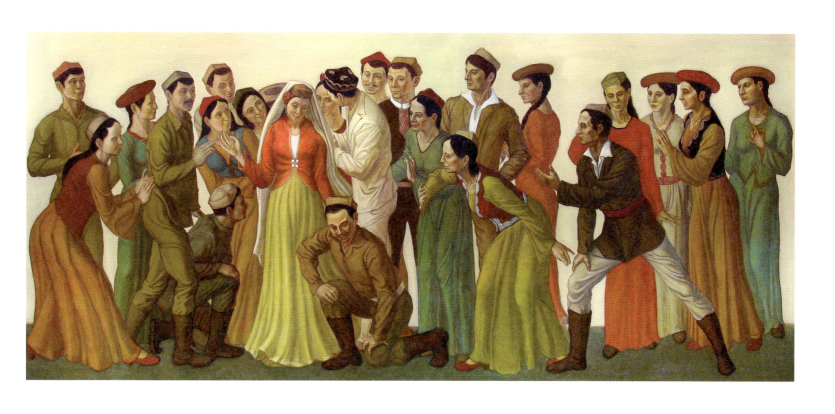

高喆

清华大学美术学院硕士。北京林业大学艺术设计学院讲师。于《装饰》《美术观察》《艺术教育》发表论文、作品7篇（幅）。

72 暮歌　摄影作品
　　戈大爷　石膏
73 湾中小船　摄影作品

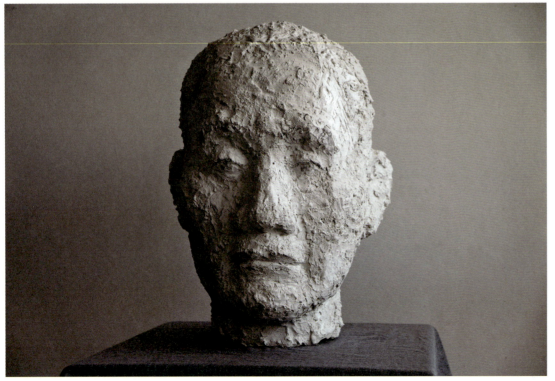

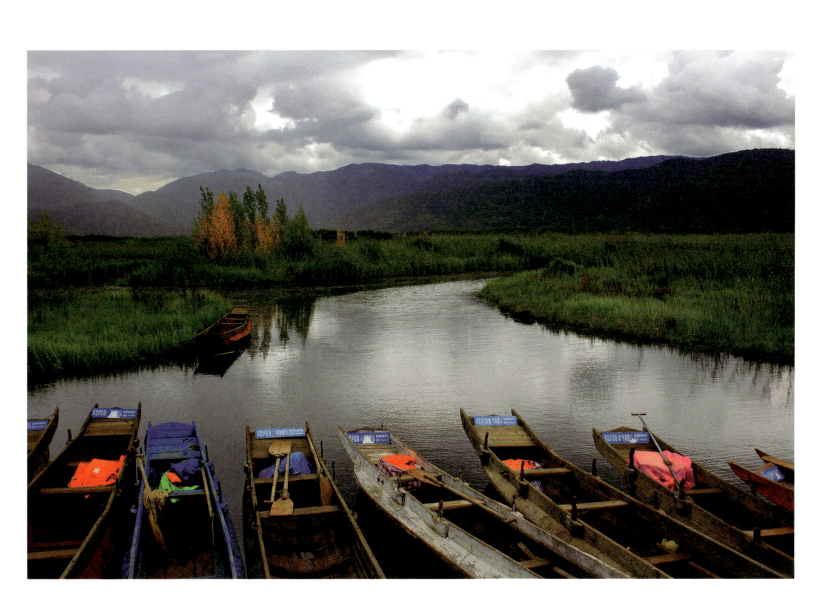

郭茜

清华大学美术学院硕士，美国纽约视觉艺术学院访问学者。北京林业大学艺术设计学院副教授。北京桥舍画廊策展人。发表论文5篇。

74　失焦　油画　2015年
75　烧　油画　2017年

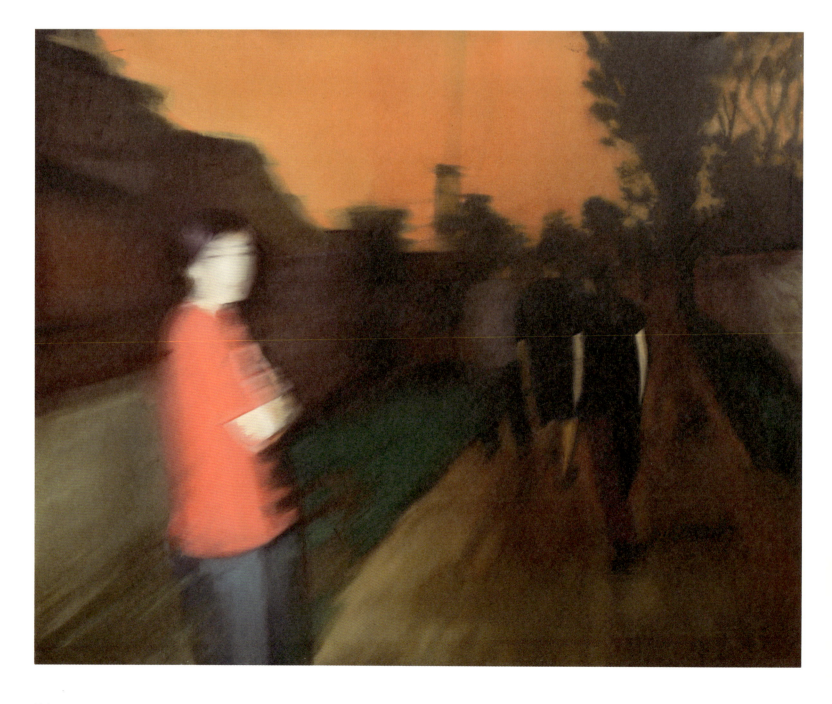

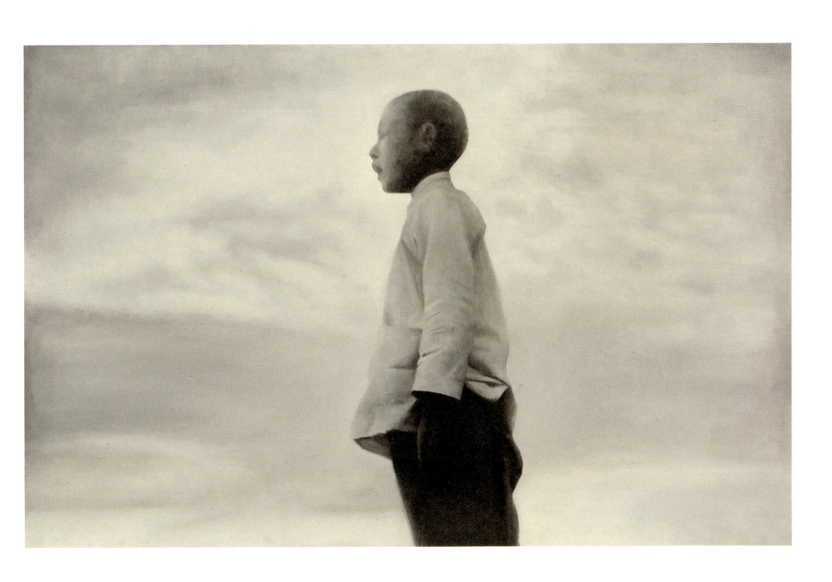

兰超

中央美术学院硕士,美国弗佛大学访问学者。北京林业大学艺术设计学院副院长、教授。海淀区知识分子联谊会理事。出版个人作品集2部,教材1部,于《美术观察》《装饰》等期刊发表30余篇论文、作品。曾在法国举办个人作品展;作品多次入选全国性画展。

| 76 | 秋塘 | 纸本设色 | 2015年 |
| 77 | 秘境 | 纸本设色 | 2017年 |

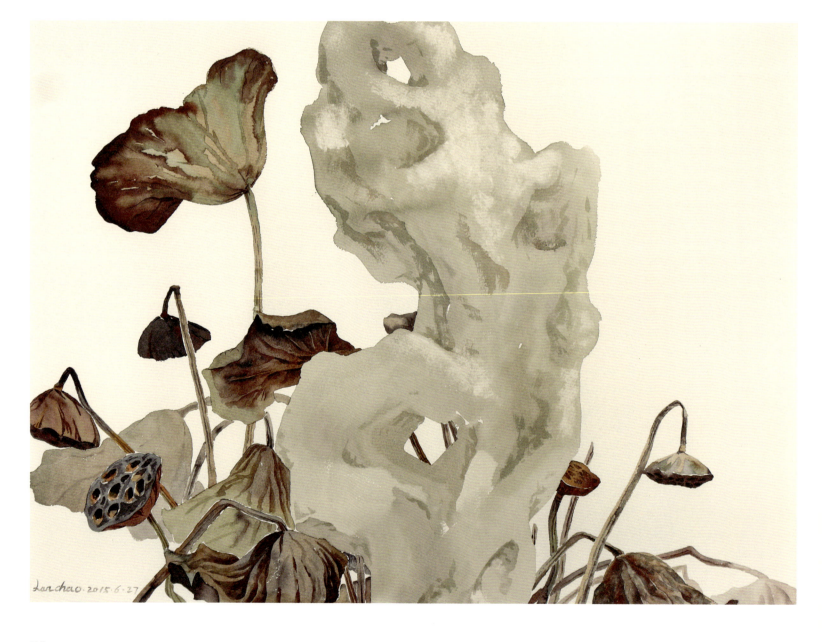

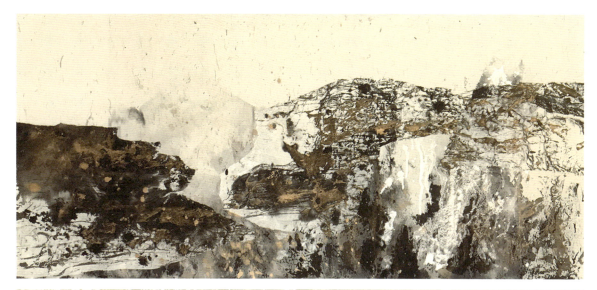
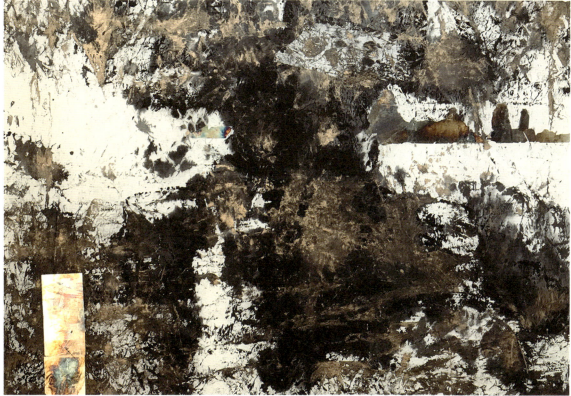
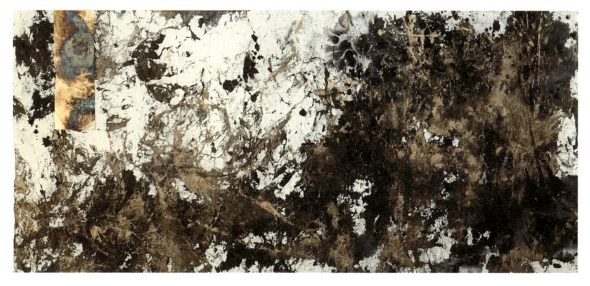

李汉平

湖北美术学院国画系硕士。北京林业大学艺术设计学院视觉传达设计系教授。中国美术家协会会员。出版多部个人画集。作品入选第11届全国美术作品展览、第2届中国花鸟画展、第5届中国工笔画展、第3届中国美术节主题展等多个重要学术展览；作品曾被国内外艺术机构和私人收藏，多家核心期刊曾专栏推介。

78　家园记忆　工笔兼写意
79　丽秋　工笔兼写意

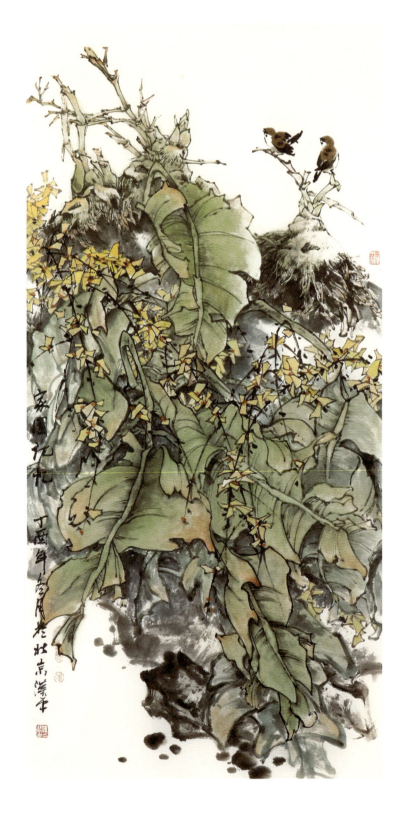

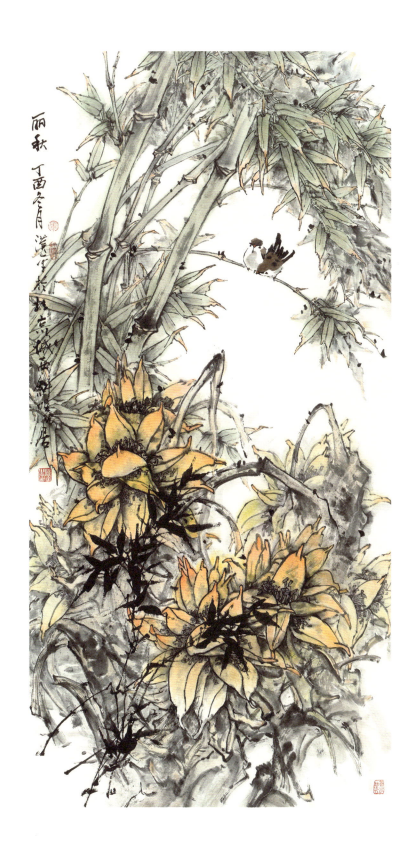

史钟颖

中央美术学院雕塑系公共艺术专业硕士,2014年获中国中青年美术家海外研修工程资金支持赴英国研修学习。北京林业大学艺术设计学院造型基础部主任、副教授。中国美术家协会会员,中国雕塑学会会员,城市雕塑创作设计资格证书持有者。多篇论文在国家级核心期刊发表。雕塑作品多次参加北京双年展、成都双年展、全国美术作品展览及一些重要学术展览并获得一些奖项。

80　共生　装置艺术　2015年
81　我–共生　雕塑　2010年

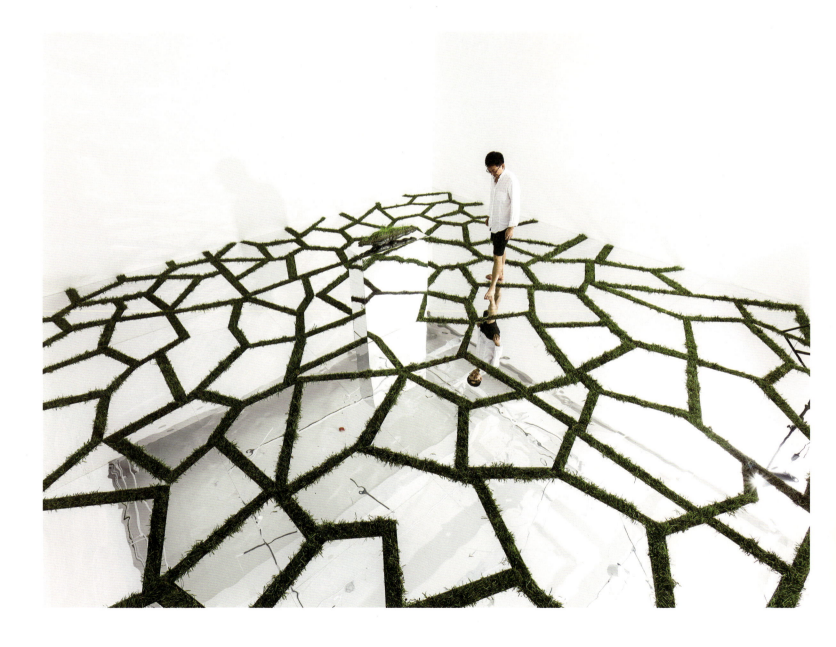

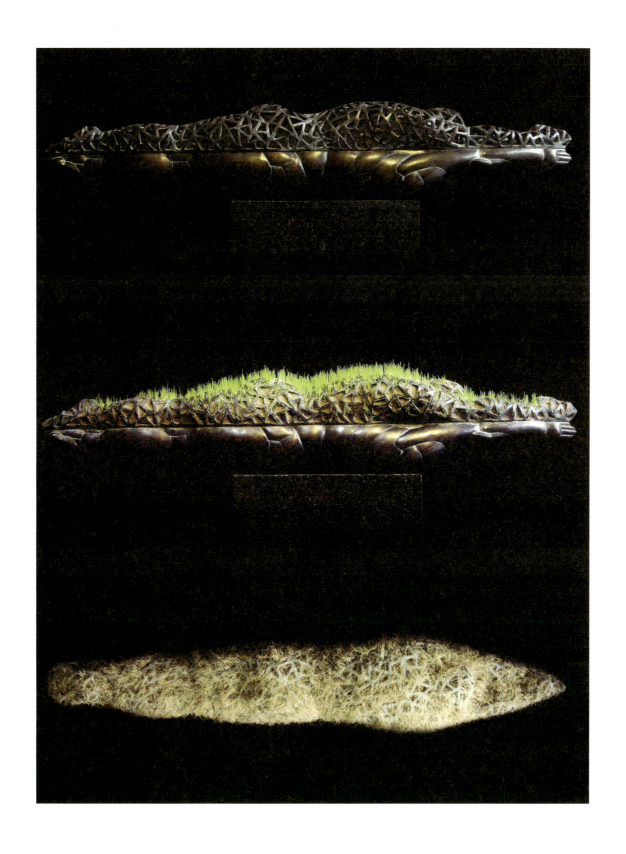

王磊

中央工艺美术学院学士。北京林业大学艺术设计学院环境设计系讲师。出版著作《世界经典景观设计——日本》；于《中国木材》期刊发表多篇论文，在《美术观察》《装饰》《艺术教育（教育部）》发表多幅作品。

82　风景1
83　风景2

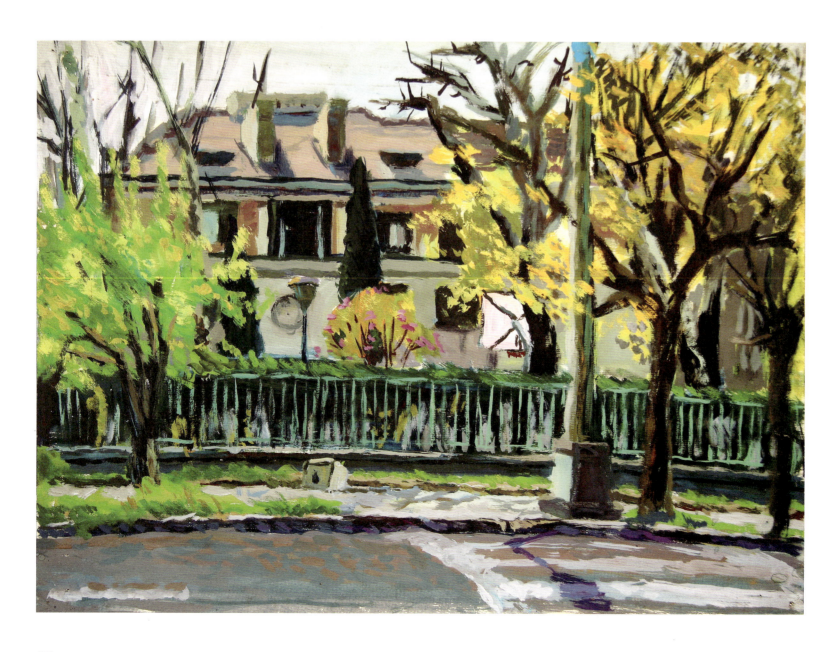

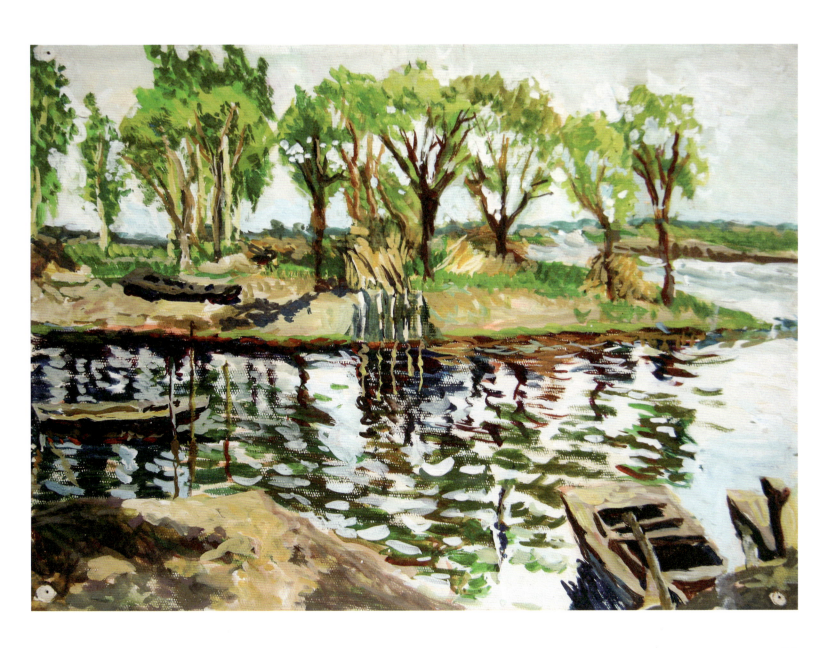

萧睿

北京师范大学硕士。北京林业大学艺术设计学院副教授。20余篇论文及20多幅油画发表于《文艺研究》《美术观察》《社会科学战线》《甘肃社会科学》等国家级专业核心期刊；多件油画作品参加全国性展览被收藏；主持参加多项科研课题。

84　信仰　油画　2018年
85　太仆寺旗的回忆　油画　2018年

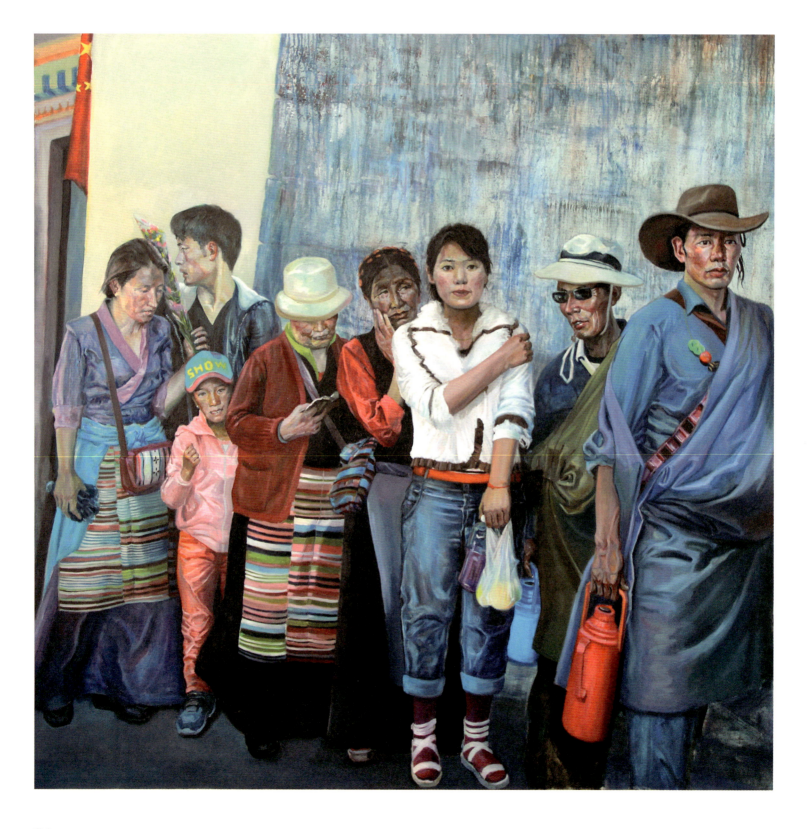

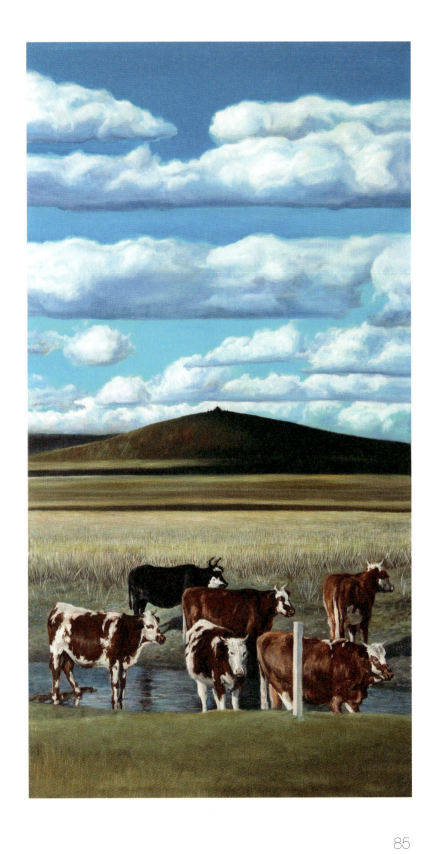

李昌菊

中国艺术研究院博士,美国宾夕法尼亚大学访问学者。北京林业大学艺术设计学院教授。中国美术家协会会员,中国文艺评论家协会理事,中国文艺评论家协会青年工作委员会秘书长。出版教材4部,专著1部;发表论文100余篇;主持并完成国家社科基金艺术学项目1项。2008年获中国艺术研究院优秀博士论文奖;2013年获北京林业大学青年科技奖,2014年获中国文联文艺评论奖二等奖。

86　香水系列之二　油画　2013年
　　香水系列之三　油画　2013年

书法　书法作品1
书法　书法作品2

尹言

首都师范大学学士，首都师范大学硕士研究生课程班。北京林业大学艺术设计学院视觉传达设计系副教授。中国书法家协会会员，中国书法家协会培训中心教授，首都师范大学书法专业客座教授，海淀书法家协会副主席。出版《规范汉字书法大字海》。

刘长宜

中央工艺美术学院学士。北京林业大学艺术设计系副教授。出版画集2部,教材1部;于《美术观察》《装饰》等期刊发表论文多篇。

88 某天系列之八
纸本水彩 2017年

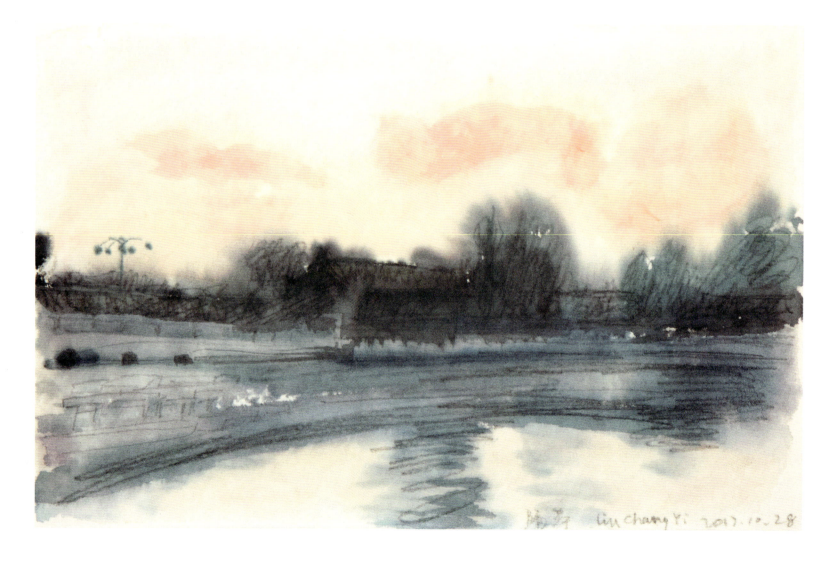

静静的时光系列 89

房钰栋

中央美术学院壁画系硕士。北京林业大学艺术设计学院造型基础部副主任、副教授，教研室主任。中国美术家协会会员。于《美术研究》《美术观察》发布论文2篇。作品入选全国、全军美术作品展览。

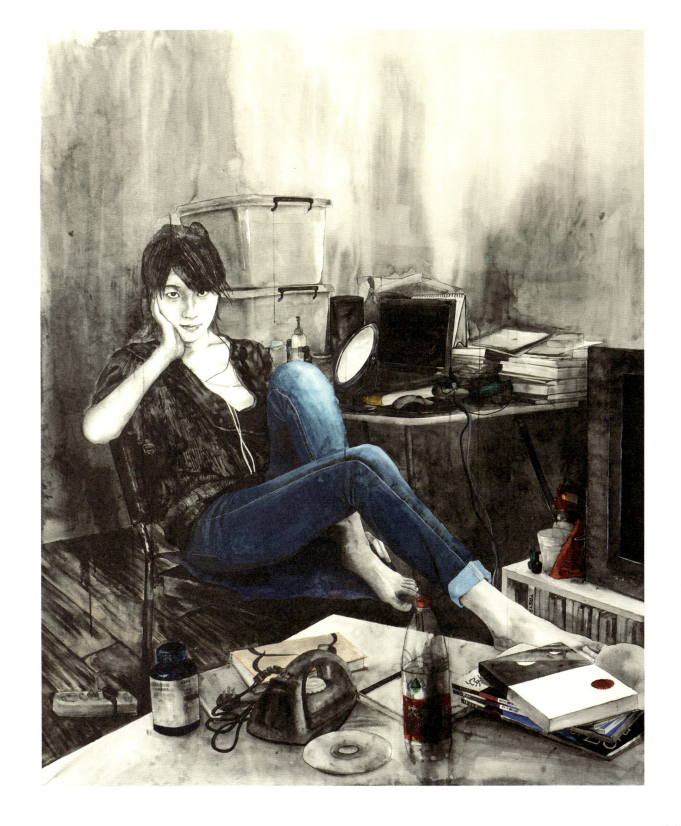

辛贝妮

中国艺术研究院硕士,中国艺术研究院视觉传达设计专业博士学位。主要研究新媒体艺术在公共空间的应用、数字技术与新材质创作的崭新表达方式。发表《媒介与艺术生产——数据社会语境下的新媒体艺术》《新媒体艺术视野下的视觉传达设计发展研究》等多篇论文。

90　神秘的话语　装饰画
　　100cm×100cm　2015年
91　消失的记忆　装饰画
　　100cm×100cm　2015年
　　远古的遐想　装饰画
　　100cm×100cm　2015年

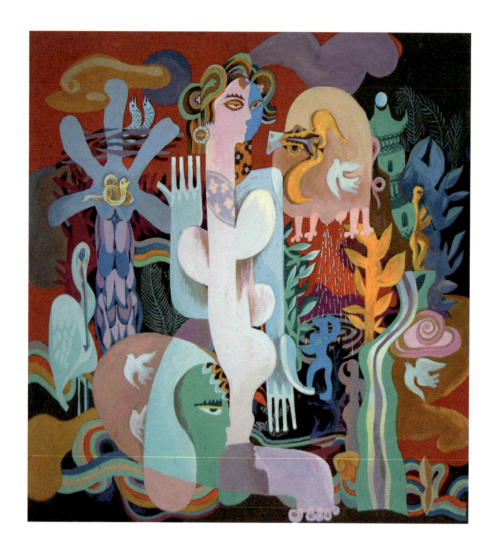

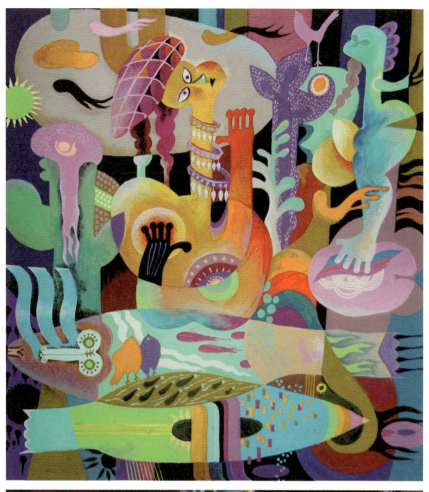
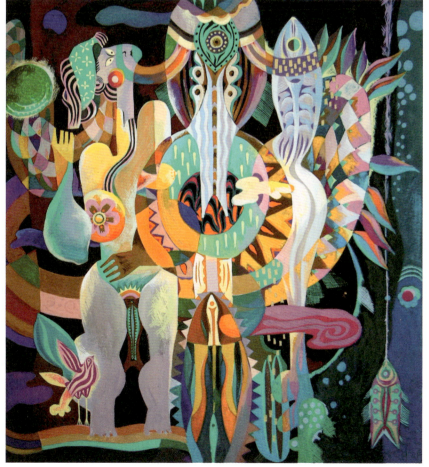

北京林业大学艺术设计学院教师作品集2018

北京林业大学艺术设计学院　组织编写
主　　编：丁密金　刘淑春
执行主编：任元彪
副 主 编：张继晓　兰　超
采编中心：刘　欣　白英辰
地　　址：北京市海淀区清华东路35号
邮　　编：100083
E-mail：adc@bjfu.edu.cn

图书在版编目（CIP）数据

北京林业大学艺术设计学院教师作品集. 2018 / 北京林业大学艺术设计学院组织编写.
-- 北京：中国林业出版社, 2018.12
ISBN 978-7-5038-9891-4

Ⅰ. ①北… Ⅱ. ①北… Ⅲ. ①艺术－设计－作品集－中国－现代 Ⅳ. ①J121

中国版本图书馆CIP数据核字(2018)第272333号

出版发行：中国林业出版社
地　　址：北京市西城区德内大街刘海胡同7号　　100009
电　　话：83143553
E-mail：jiaocaipublic@163.com
印　　刷：北京雅昌艺术印刷有限公司
版　　次：2018年12月第1版
印　　次：2018年12月第1次印刷
开　　本：889mm×1194mm　1/16
印　　张：5.75
字　　数：280千字
定　　价：128.00元